COLORS

Cacas

A COFFEE-TABLE BOOK

Idea
Oliviero Toscani

Photos
Marirosa Toscani Ballo

Design
Thomas Hilland

Coordination
Carlos Mustienes

Editor
Rose George

Researchers
Paola Boncompagni
Oliver Chanarin
Negar Esfandiary
Giuliana Rando
Benjamin Sutherland

Copy Editor
Barbara Walsh

Translation
Giovanna Gatteschi
Silvia Morelli

COLORS Cacas

A COFFEE-TABLE BOOK

LEONARDO ARTE

From the moment we're born to the moment we die, we produce it. It's as natural as breathing. But many of us can't bear to look at it, touch it or smell it. We dispose of it behind closed doors, flush it down clean white toilets, don't mention it in polite company. It's one of "civilized" society's last taboos. Enough! It's the world's most underrated resource. We can cook with it, build with it, admire it, wear it. It's unique (no two examples are alike). It's as old as creation. It will never run out. It's time to celebrate shit.

La produciamo dalla nascita alla morte. È una cosa naturale, come respirare. Eppure, molti di noi non sopportano di guardarla, toccarla o sentirne l'odore. Ce ne sbarazziamo a porte chiuse, facendola sparire con un getto d'acqua giù per latrine candide e pulite. E guai a nominarla in società: è uno degli ultimi tabù del mondo "civilizzato". È la risorsa più bistrattata del pianeta. Si può usare per cucinare e costruire, possiamo ammirarla e indossarla. È unica (impossibile trovarne due uguali). È antica quanto la creazione e non si esaurirà mai. È giunto il momento di rendere omaggio alla merda.

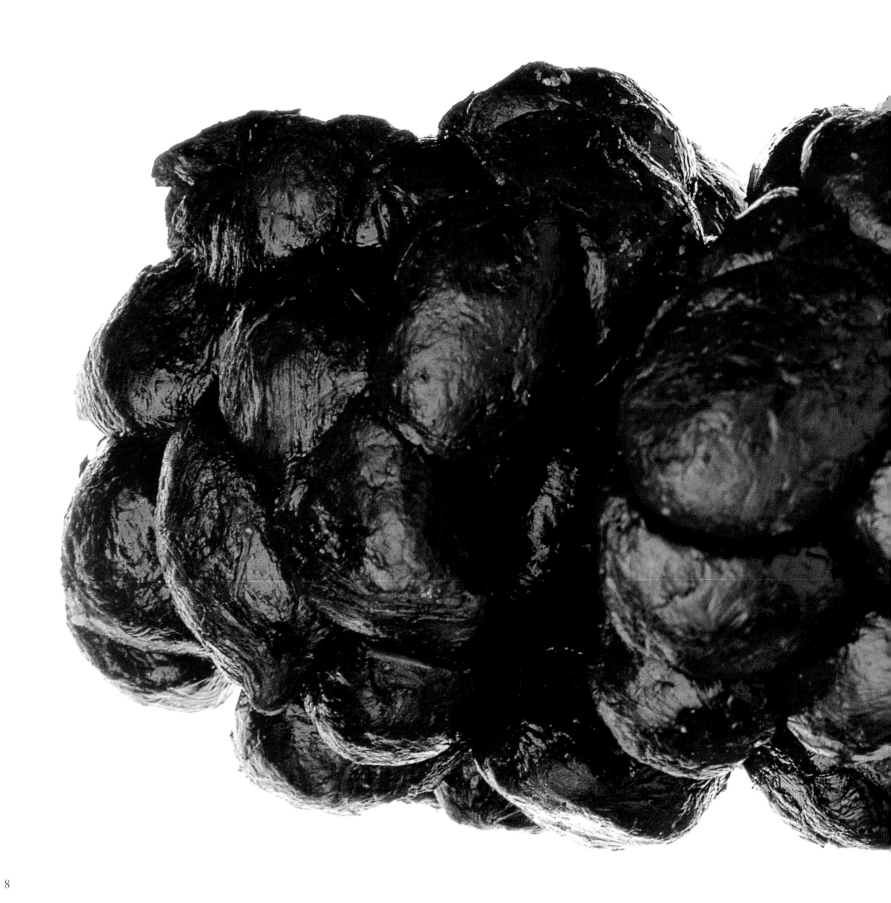

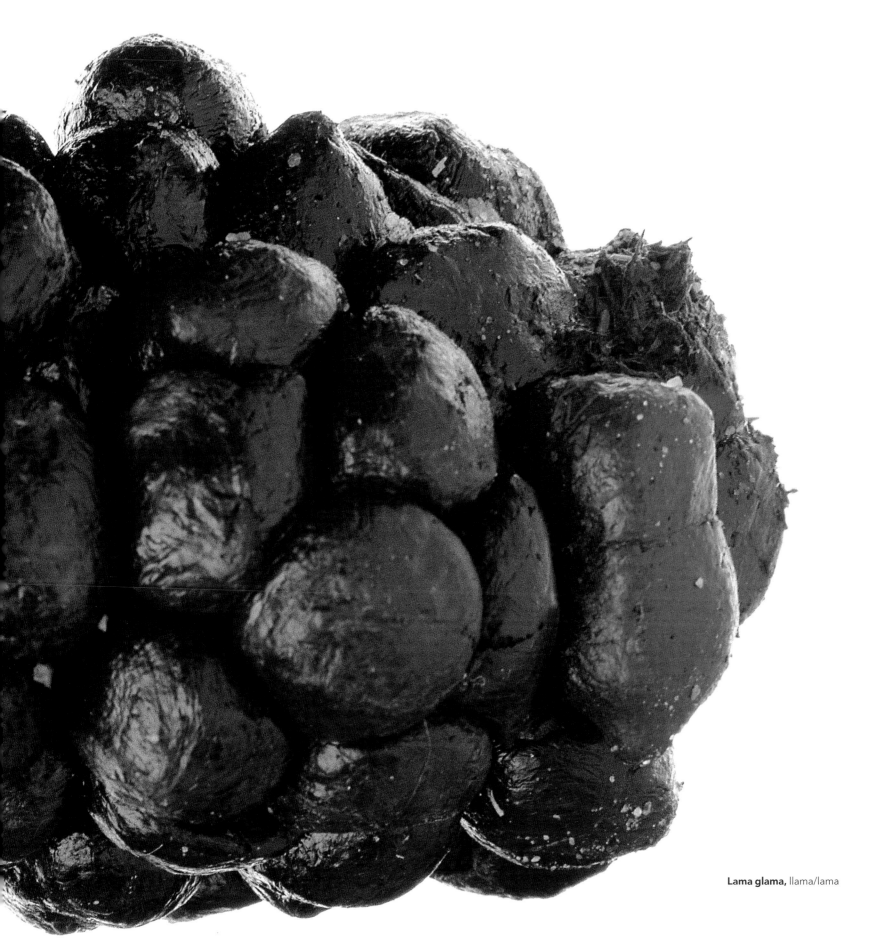

Lama glama, llama/lama

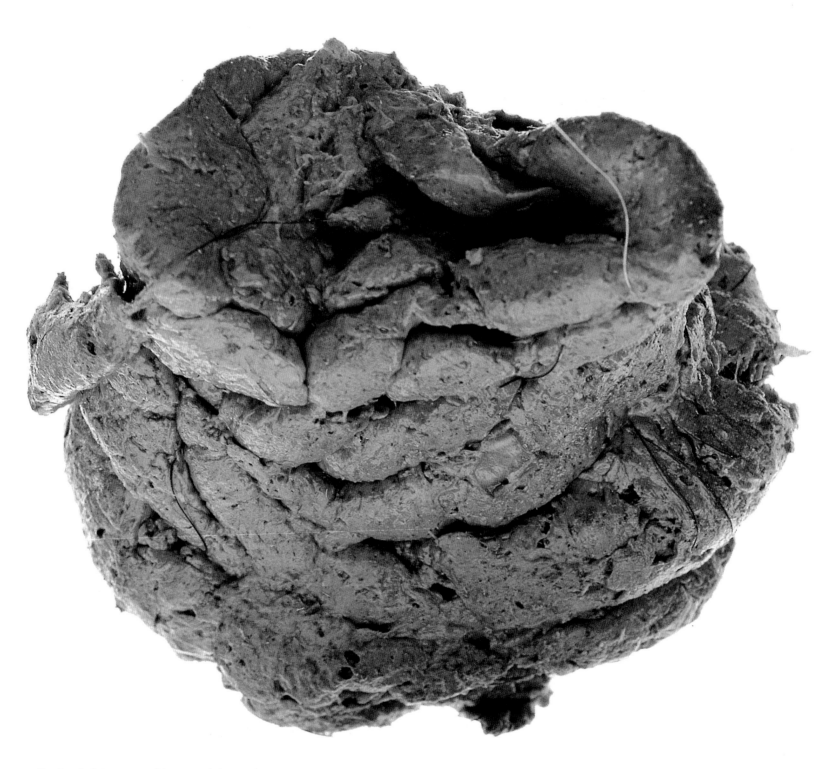

Pan troglodytes verus, chimpanzee/scimpanzé
Right/A destra **Okapia johnstoni,** okapi

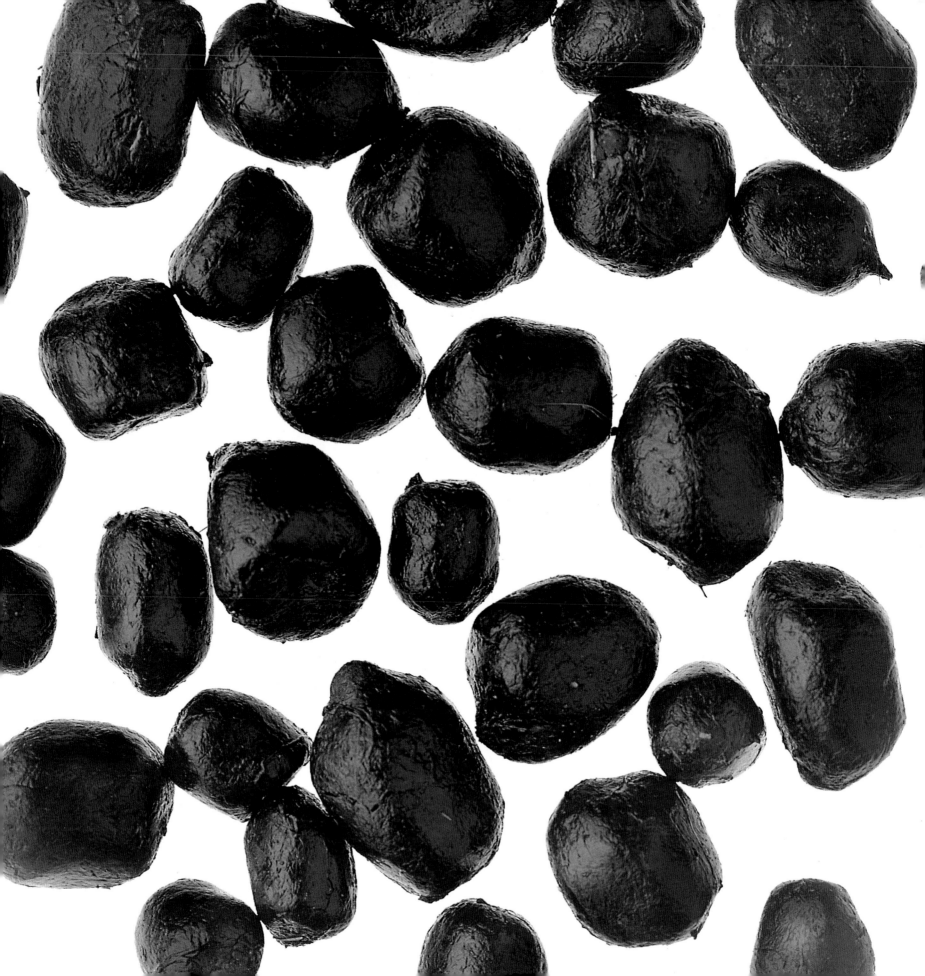

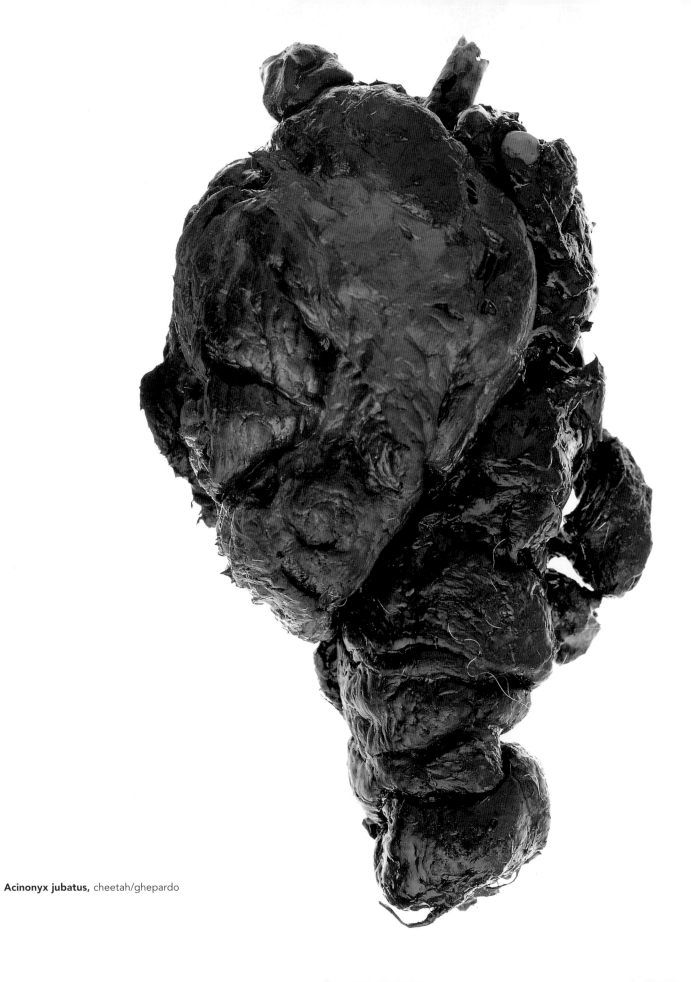

Acinonyx jubatus, cheetah/ghepardo

About 50,000 times during your life, you'll perform the following procedure: 1. Digest 95 percent of your food. 2. Shunt the debris down your intestine until it arrives in your sigmoid colon (the part of the intestine where feces accumulate). 3. As the colon fills, send nerve signals to warn the anal canal of an imminent bowel movement. 4. Find a toilet. 5. Contract your pelvic muscles to expand the walls of your anal canal—this pushes the feces through the colon toward the anus. 6. Now initiate some peristaltic waves by contracting the circular muscles of your rectum (think of it as pushing a ball through a collapsed inner tube). 7. Stop breathing so your diaphragm (a muscle below the lungs) can help push out the feces by exerting pressure on your intestine. 8. Slow down your heart and increase your blood pressure as you prepare to defecate. 9. Use your puborectal sling to squeeze the colon—rather like sausage making, this breaks the feces into shorter lengths that are easier to expel. 10. Release. 11. Wipe. (According to the UK's Royal Society for Prevention of Cruelty to Animals [RSPCA] the final stage applies exclusively to human beings.)

Durante la vostra vita ripeterete 50.000 volte le seguenti operazioni: 1. Digerire il 95% del cibo ingerito. 2. Spingere i residui lungo l'intestino fino al sigma (la parte del colon dove si accumulano le feci). 3. Man mano che il colon si riempie, inviare impulsi nervosi al canale anale per segnalare la defecazione imminente. 4. Trovare un gabinetto. 5. Contrarre i muscoli pelvici per facilitare l'espansione del canale anale e spingere gli escrementi dal colon verso l'ano. 6. Azionare il movimento della peristalsi, contraendo i muscoli circolari del retto (un po' come quando si fa passare una pallina attraverso la camera d'aria sgonfia di una bici). 7. Smettere di respirare per permettere al diaframma (un muscolo situato sotto i polmoni) di contribuire a spingere le feci premendo sull'intestino. 8. Rallentare il battito cardiaco e aumentare la pressione sanguigna per prepararsi alla defecazione. 9. Azionare la fascia puborettale per stringere il colon (come quando si fanno le salsicce), dividendo la materia fecale in pezzi più corti e facili da espellere. 10. Sganciare. 11. Pulire. (Secondo l'associazione britannica RSPCA [la Regia Associazione per la Prevenzione della Crudeltà verso gli Animali], l'ultima tappa è una prerogativa degli esseri umani.)

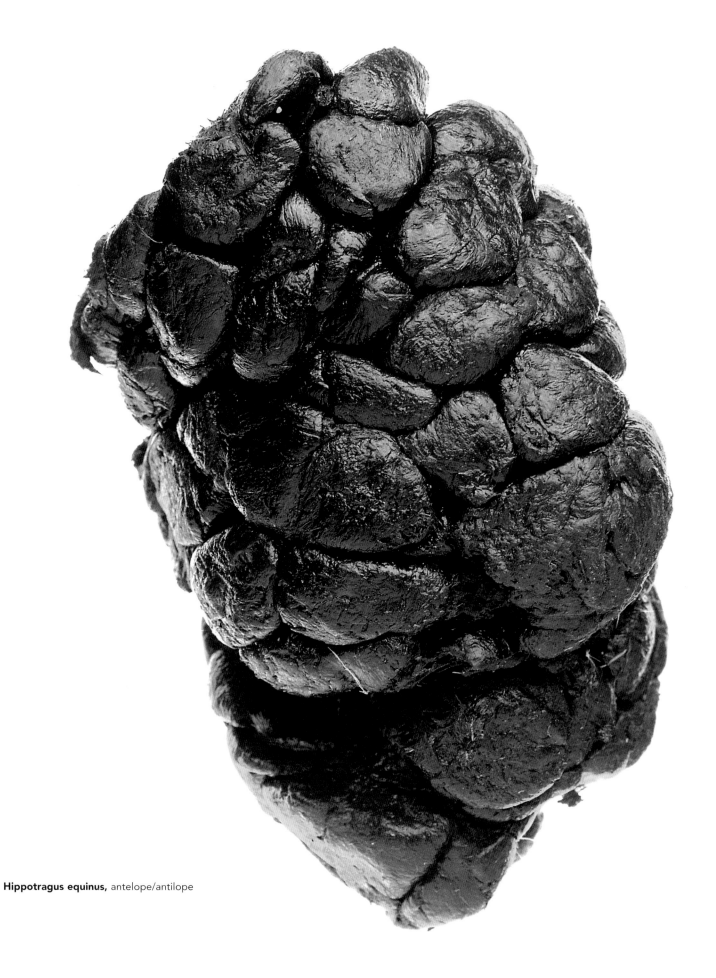

Hippotragus equinus, antelope/antilope

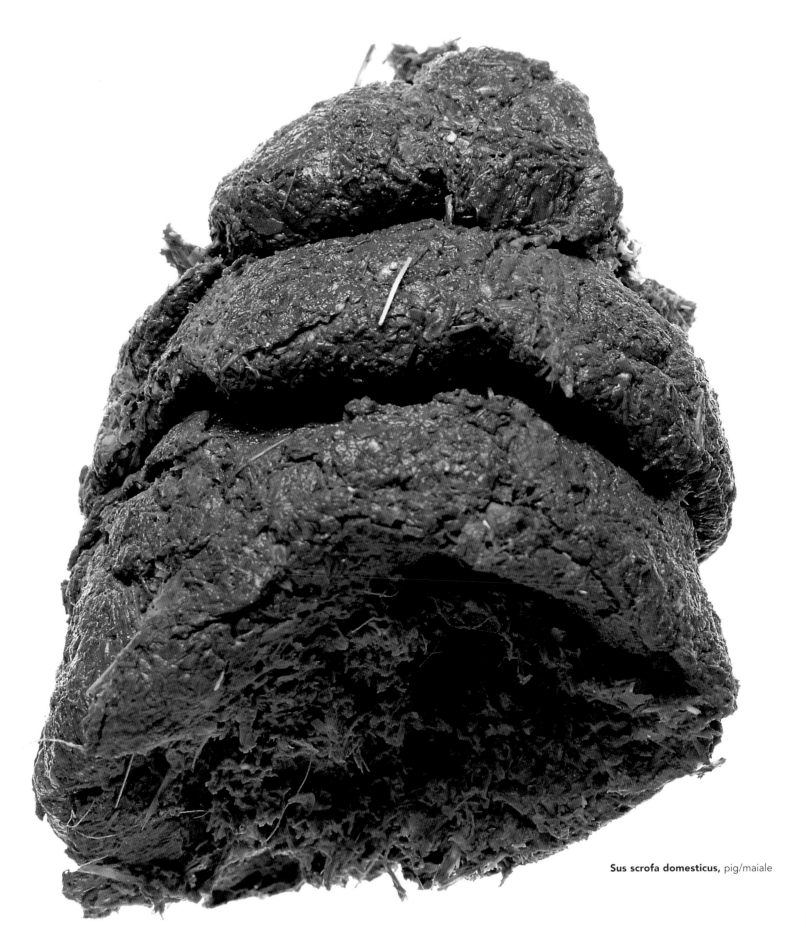

Sus scrofa domesticus, pig/maiale

Lots of people can't get hold of toilet paper. Worldwide, newspapers are the most common wiping material, although Zambians with time on their hands prefer plain sheets of paper: Scrunching it between closed fists for 15 minutes softens it into a more anus-friendly material, reports one user. In China's countryside, men commonly save their cardboard cigarette packs (and cellophane wrapping) for latrine trips. A smooth pebble does the trick in Mozambique. In India, toilet paper is considered unhygienic by most people, and water from a container known as a *lota* is used instead. Custom dictates that you wash with your left hand (as Muslims do), and handle the lota with your right, so as not to contaminate it for the next user. Tips to remember: Keep nails on the left hand short to avoid scratches, and if defecating on a road, always do it on the side leading out of town, never the one coming in.

Un sacco di gente non può permettersi la carta igienica. In molti paesi i giornali sono l'alternativa più diffusa, ma nello Zambia chi non ha troppa fretta preferisce normali fogli di carta: dopo averli accartocciati e stretti in pugno per 15 minuti, a detta di un *habitué*, si ammorbidiscono garantendo un contatto più gradevole con il sedere. Nelle campagne cinesi si conservano i pacchetti delle sigarette (e gli involucri di plastica trasparente) per le visite al gabinetto. In Mozambico viene usato un sasso liscio, mentre in India la maggior parte della gente diffida della carta igienica preferendo invece utilizzare l'acqua raccolta in un contenitore chiamato *lota*. La tradizione vuole che il lavaggio venga effettuato con la mano sinistra (come per i musulmani), mentre la *lota* viene maneggiata con la destra in modo che rimanga pulita anche per chi la utilizzerà in seguito. Consigli utili: tagliare regolarmente le unghie della mano sinistra per evitare di graffiarsi e, in caso di necessità impellente lungo il cammino, scegliere sempre il lato della strada che porta fuori dal villaggio e mai quello che vi è diretto.

Prehistoric bird dung is rich in phosphate, a valuable ingredient in fertilizer. Nauru, the world's tiniest island republic, has based its entire economy on exporting the stuff, making it one of the richest countries per capita in the world. But 90 years of mining has stripped the island bare: 80 percent of Nauru now resembles a bleak lunar landscape of coral pinnacles. And with a guaranteed annual income of US$20,000, islanders adopted a westernized fatty diet that has brought soaring rates of diabetes and obesity and slashed average life expectancy to 50 years. Although the droppings are expected to run out by the end of the 20th century, Naurans still have plenty of cash in the bank. Just as well: The former tropical paradise is so ecologically devastated that the 10,000 residents are considering buying a new island home from their Pacific neighbors.

Lo sterco degli uccelli accumulatosi nel corso dei millenni è ricco di fosfati, una componente essenziale dei fertilizzanti. L'economia di Nauru, la più piccola repubblica insulare al mondo, gravita attorno all'esportazione di questa sostanza che le ha permesso di diventare uno dei paesi con il reddito pro capite più elevato del pianeta. Ma questa attività, nell'arco di 90 anni, ha completamente deturpato l'aspetto dell'isola e oggi l'80% della sua superficie assomiglia a un desolato paesaggio lunare costellato di pinnacoli simili a una barriera corallina. Gli isolani, con un reddito annuale di 35.100.000 di lire, si sono nel frattempo convertiti ai consumi alimentari dell'occidente e l'eccesso di grassi ha fatto impennare l'incidenza del diabete e dell'obesità, riducendo la durata della vita media ad appena 50 anni. Le riserve di escrementi dell'isola saranno esaurite entro la fine del secolo, ciononostante gli abitanti di Nauru continuano a rimpinguare il loro conto in banca. Meglio così: l'equilibrio di questo ex paradiso tropicale è talmente compromesso che i suoi 10.000 abitanti stanno pensando di comprare un'altra isola dai loro vicini del Pacifico e di andarci a vivere.

"It is a matter of universal experience that fear causes involuntary excretion," says Professor Jeffrey Gray at the UK's Institute of Psychiatry. In other words, shitting your pants is a scientifically recognized phenomenon. In cases of extreme stress, the body secretes histamine, prostaglandin and other hormones that inflame the intestine's lining, protecting it against injury. (If it were to break, waste material containing dangerous bacteria could leak and infect the body.) The same chemicals, though, also overstimulate the part of the intestine that's packed with feces, bringing on unexpected bowel movements: 21 percent of World War II soldiers soiled their pants under the strain of battle. Seeking further insight into the phenomenon, researchers have been using flashlights and loudspeakers to "scare the shit" out of animals (including foxes, mink, cats, porcupines and cockerels) for over 60 years. Their conclusion: When terrorized, males defecate more readily than females.

"Tutti sanno che la paura provoca deiezioni involontarie", spiega il prof. Jeffrey Gray dell'Institute of Psychiatry del Regno Unito. In altre parole, farsela addosso è un fenomeno con una precisa spiegazione scientifica. Nelle situazioni di grande stress, infatti, il nostro organismo secerne istamina, prostaglandina e altri ormoni che infiammano il rivestimento interno dell'intestino proteggendolo così da eventuali ferite (la sua lacerazione causerebbe la fuoriuscita del materiale di scarto contenente pericolosi batteri veicolo di infezioni). Queste sostanze chimiche, però, stimolano anche la parte dell'intestino piena di feci, suscitando l'improvviso bisogno di espellerle. Durante la seconda guerra mondiale, il 21% dei soldati se l'è fatta nelle mutande nell'impeto della battaglia. Per analizzare il fenomeno più da vicino, alcuni ricercatori hanno utilizzato luci lampeggianti e altoparlanti per costringere alcuni animali (fra cui volpi, visoni, gatti, istrici e galletti) a "cagarsi sotto dalla paura". Dopo più di 60 anni, sono giunti a questa conclusione: i maschi in preda al terrore defecano più rapidamente delle femmine.

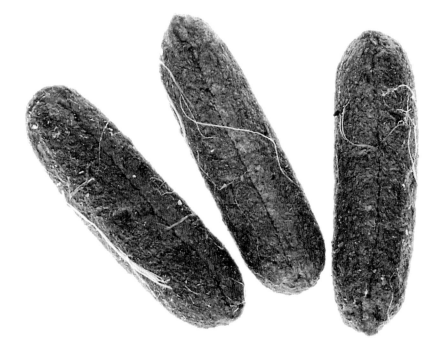

Cavia cobaya, guinea pig/porcellino d'India

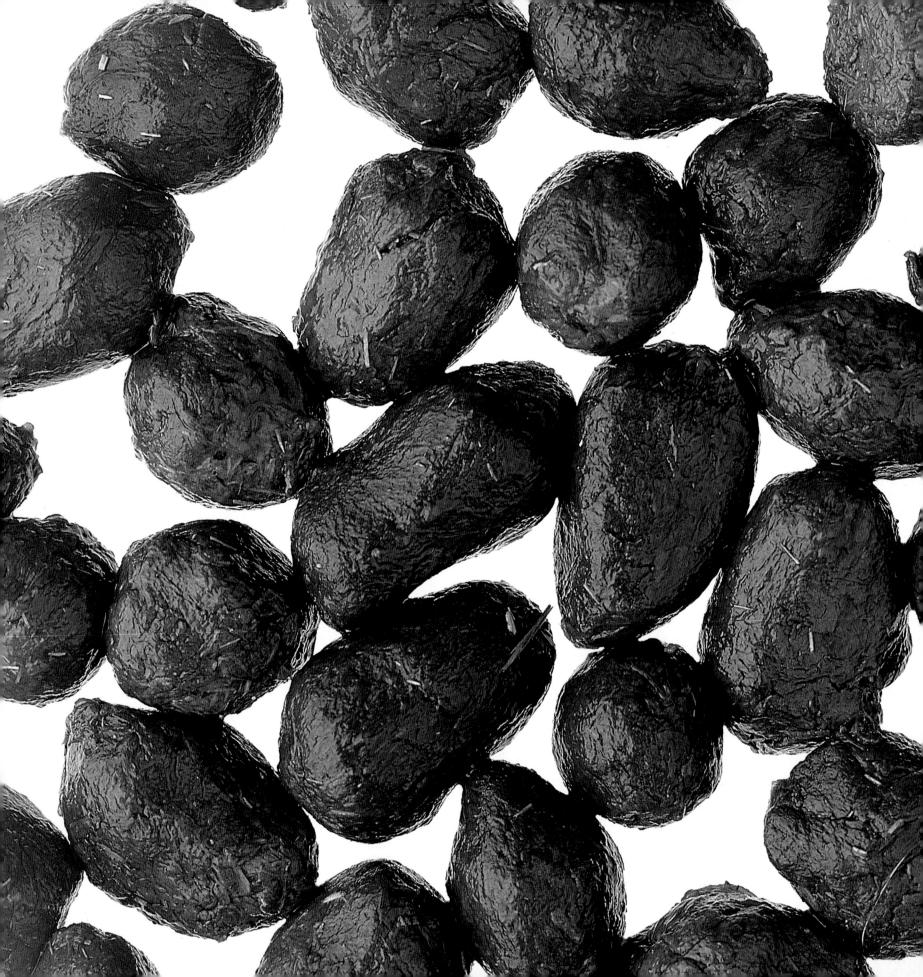

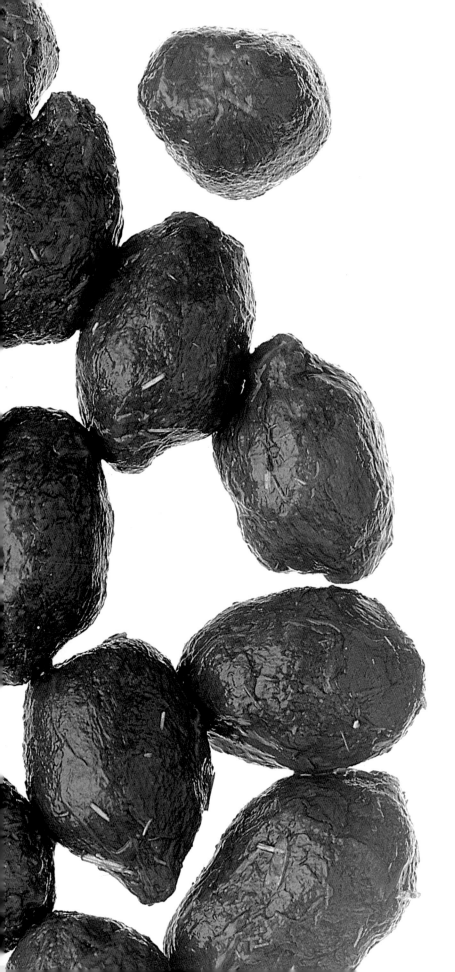

According to the Bible, Adam and Eve (the earth's first humans) didn't defecate once during their stay in the Garden of Eden, an earthly paradise. Scholars attribute this to immaculate digestion (the perfect food available produced no waste). But perhaps Adam and Eve were suffering from America's No.1 medical complaint—constipation. Caused by the hardening of food waste in the intestine, constipation makes defecating painful, and sometimes impossible. A human can go three weeks without excreting, says Dr. John Popp of the American College of Gastroenterology. By then, the feces become so compacted that the body can't get rid of them. "Usually we can loosen the stool with our fingers, or soften it with an enema," explains Dr. Popp. If this fails, conventional medicine then proposes an operation to keep the colon from exploding and polluting the body with potentially deadly waste. But there may be a more down-to-earth remedy, according to the US Association for Therapeutic Humor: "A good belly laugh has a massaging effect on the intestines, which helps foster digestion, and is a great reliever of stress."

Secondo la Bibbia, Adamo ed Eva (i primi esseri umani) non ebbero bisogno di soddisfare alcun bisogno fisiologico durante il loro soggiorno nel paradiso terrestre dell'Eden. Gli esperti attribuiscono questo curioso fenomeno all'immacolata digestione, in quanto il consumo di cibo "puro" impediva la formazione di residui. Può darsi, però, che Adamo ed Eva soffrissero del disturbo più diffuso negli Stati Uniti, e cioè la stitichezza. Questa disfunzione, provocata dall'indurimento dei residui alimentari nell'intestino, rende dolorosa e a volte persino impossibile l'emissione di feci. L'uomo può resistere al massimo tre settimane senza defecare, puntualizza il dott. Popp dell'American College of Gastroenterology. Oltre questo limite, la materia fecale è così compatta che l'organismo non riesce più a eliminarla. "In genere è possibile sciogliere questo grumo con le dita o ammorbidirlo con un clistere", aggiunge il dott. Popp. Se la situazione non si sblocca, la medicina convenzionale consiglia di effettuare un intervento per impedire un'eventuale esplosione del colon, che spargerebbe in tutto il corpo il materiale di scarto potenzialmente mortale. Secondo la US Association for Therapeutic Humor (Associazione Statunitense per l'Umorismo Terapeutico), invece, la soluzione potrebbe essere molto più semplice: "Una bella risata di pancia produce una sorta di massaggio intestinale che stimola la digestione e contribuisce a ridurre lo stress."

Giraffa camelopardalis peralta, giraffe/giraffa

"People wanted to know how we got our beautiful roses," says Pat Cade of the UK's Chester Zoo. "It's because we use fertilizers made from animal dung." In fact, plants thrive on the potassium- and nitrogen-rich manure of vegetarian animals (carnivore feces are smellier and more toxic). Chester now does a roaring trade in elephant dung (UK£3, or US$5, for a garbage-bag full), but Zoo Poo customers will probably never have gardens as splendid as the zoo's: "The head gardener has been developing a secret recipe over the last 31 years," says Pat. "And the recipe's not leaving the zoo." All she'll reveal is that it contains excrement from rhinos, elephants and other vegetarian animals. For your personal supply of super manure, head for Chester. "We only sell to personal shoppers," says Pat. "The Post Office won't let dung through the mail."

"La gente era curiosa di sapere come avevamo fatto a ottenere delle rose così belle", racconta Pat Cade, impiegata presso lo zoo di Chester, nel Regno Unito. "È tutto merito dei nostri fertilizzanti a base di sterco animale." In effetti, il letame delle specie vegetariane, ricco di potassio e azoto, è l'ideale per avere delle piante sane e rigogliose (mentre gli escrementi dei carnivori puzzano di più e sono più tossici). Oggi, grazie al commercio di sterco di elefante, lo zoo di Chester fa affari d'oro (un sacco della spazzatura pieno di escrementi costa 8.800 lire). Ma probabilmente i clienti dello zoo non riusciranno a ottenere gli stessi splendidi risultati: "Nel corso degli ultimi 31 anni il nostro capogiardiniere ha elaborato una ricetta segreta e nessuno ha intenzione di rivelarla", spiega Pat. L'unica indiscrezione che siamo riusciti a strapparle è che questo concime contiene escrementi di rinoceronte, elefante e altri animali vegetariani. Volete la vostra dose di superfertilizzante? Andate a Chester. "Lo vendiamo soltanto a chi si presenta di persona", fa notare Pat. "L'ufficio postale non accetta spedizioni di escrementi."

Throughout history, doctors have been fond of feces: Many old remedies for tuberculosis, dysentery, deafness or sore breasts, for example, included badger dung, crocodile dung, the droppings of milk-fed lambs, and human feces. Today, the Bedouins of Qatar still use dried camel pats to wipe babies' bottoms. And rural Indians and Pakistanis coat their floors with dung in the belief that it has antiseptic properties, staving off athlete's foot and bacterial infections, and repelling insects. Cow-owning households apply excrement daily (the odor fades as the dung dries), otherwise twice weekly is considered sufficient.

Nel corso della storia i medici hanno sempre mostrato una predilezione per le feci. In effetti molti dei tradizionali rimedi contro la tubercolosi, la dissenteria, la sordità e i dolori al petto erano a base di sterco di tasso, di coccodrillo, di agnellino da latte e di feci umane. Ancora oggi i beduini del Qatar utilizzano gli escrementi di cammello essiccati per pulire il culetto dei neonati. Inoltre, nelle zone rurali del Pakistan e dell'India i pavimenti delle case sono rivestiti di letame poiché, secondo la tradizione, avrebbe proprietà antisettiche e scongiurerebbe malattie come il piede dell'atleta, tenendo contemporaneamente alla larga infezioni batteriche e insetti. Le famiglie che possiedono una mucca spargono lo sterco tutti i giorni (la puzza scompare man mano che il letame si secca), ma due applicazioni alla settimana sono considerate sufficienti.

In US prisons, hurling feces at guards (known as a "correctional cocktail") usually wins prisoners prestige among fellow inmates. More points are scored if the guard ends up in hospital: Pathogens causing tuberculosis and hepatitis, found in fresh feces, can penetrate mucous membranes in the eyes, nose and mouth. US legislators are still debating the legality of testing all prisoners for communicable diseases. Ideally, say prison officials, cells of diseased inmates should be sealed with fine mesh screens.

Nelle carceri statunitensi i detenuti che bombardano i secondini di escrementi (una pratica nota come il "cocktail penitenziario") si guadagnano l'ammirazione dei compagni. Il punteggio sale se il malcapitato finisce all'ospedale: gli agenti patogeni che trasmettono l'epatite e la tubercolosi, presenti nelle feci appena fatte, possono infatti penetrare nelle mucose degli occhi, del naso e della bocca. Negli Stati Uniti continua il dibattito legislativo sulla legittimità del controllo obbligatorio delle malattie infettive tra i carcerati. Secondo i responsabili degli istituti di pena, l'ideale sarebbe isolare le celle dei detenuti malati sigillandole con delle fitte zanzariere.

To cure diarrhea, spend US$0.08 on a packet of Oral Rehydration Therapy (ORT). Or mix half a teaspoon of salt and three teaspoons of sugar in a liter of water. Remember to eat (bland foods like rice or bread are ideal). Avoid unripe fruit or raw vegetables, too much alcohol, or contaminated water. It sounds simple—yet diarrhea (caused by the intestines sweeping out feces without giving you time to absorb fluids or nutrients, leading to massive dehydration) is the biggest killer of children worldwide.

Per guarire dalla diarrea, investite 140 lire in un pacchetto di ORT (terapia di reidratazione orale). In alternativa, potete anche sciogliere mezzo cucchiaino di sale e tre cucchiaini di zucchero in un litro d'acqua. Ricordatevi di mangiare: gli alimenti leggeri come il pane e il riso sono l'ideale; mentre la frutta acerba, la verdura cruda, un consumo eccessivo di alcolici e l'acqua contaminata sono da evitare. Sembra una stupidaggine, eppure la diarrea (ossia la rapida emissione di feci senza che l'organismo abbia avuto il tempo di assorbire i fluidi o gli elementi nutritivi) provoca una forte disidratazione ed è la principale causa di morte tra i bambini di tutto il mondo.

Fennecus zerda fennec

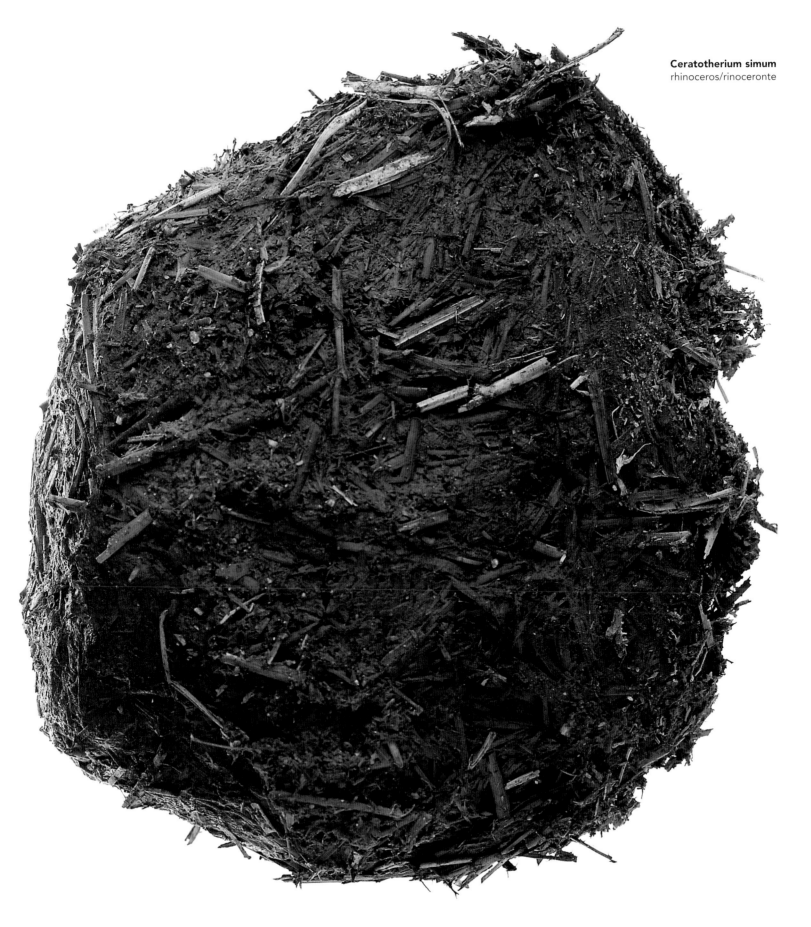

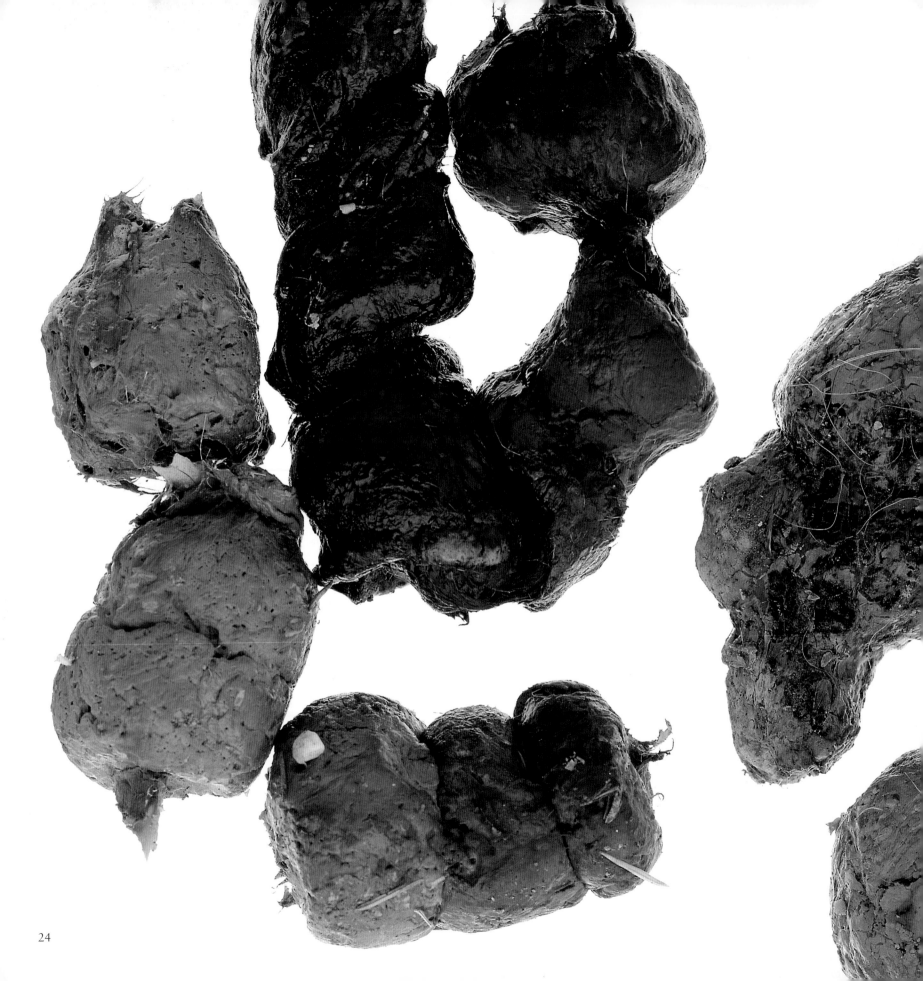

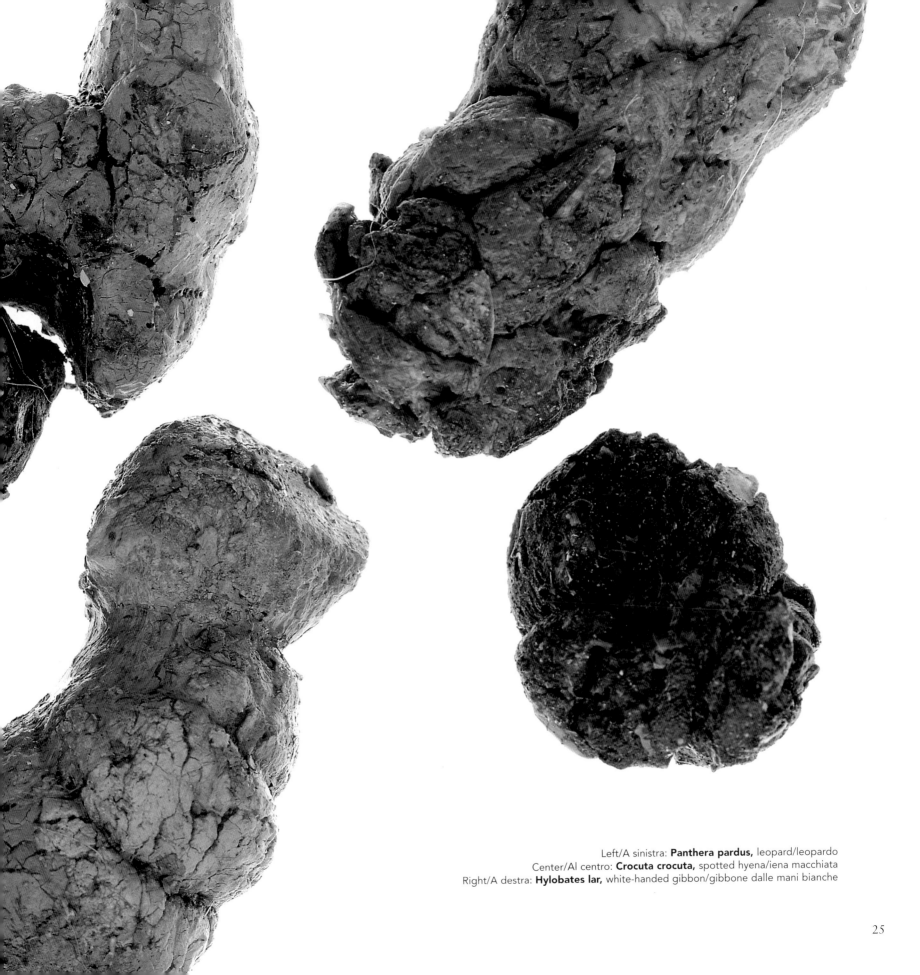

Left/A sinistra: **Panthera pardus,** leopard/leopardo
Center/Al centro: **Crocuta crocuta,** spotted hyena/iena macchiata
Right/A destra: **Hylobates lar,** white-handed gibbon/gibbone dalle mani bianche

25

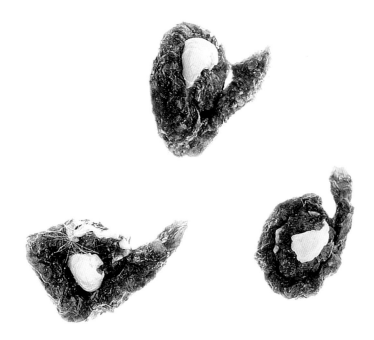

It was invented by the French, named after a small horse and designed to be straddled. Known variously as the "woman's confessor," and "the unspeakable violin," it was first popularized by prostitutes, who used it to wash after intercourse in the hope of avoiding venereal diseases. The Italians adopted it soon after its invention in the 1730s, and Fascist dictator Benito Mussolini was so impressed with it that he imposed its use on his army officers. Yet the bidet—a low basin that allows users to wash the anus easily—is still spurned by the British, who refer to it dismissively as the "French bidet." And although Italy produces 1.5 million bidets a year, and the Japanese consider it a luxury object, the "little horse" is fast losing favor in its home country: Only 40 percent of French household bathrooms have one today, compared to 90 percent in the 1970s.

Inventato dai francesi, battezzato con un nome che significa "cavallino" e progettato per essere inforcato, noto anche come "il confessore della donna" e "l'ineffabile violino", si diffuse inizialmente fra le prostitute che se ne servivano dopo i rapporti sessuali, nella speranza di scongiurare così le malattie veneree. Gli italiani lo adottarono poco dopo la sua invenzione, intorno al 1730, e il dittatore fascista Benito Mussolini ne rimase talmente colpito che ordinò agli ufficiali dell'esercito di usarlo regolarmente. Eppure, il bidet, questa bacinella bassa che permette di lavarsi facilmente l'ano, continua a essere snobbata dagli inglesi che la liquidano sbrigativamente con l'appellativo di "French bidet". Benché in Italia ne vengano prodotti un milione e mezzo di pezzi ogni anno e in Giappone sia considerato un oggetto di lusso, il "cavallino" sta rapidamente perdendo terreno nel suo paese d'origine: oggi, infatti, soltanto il 40% delle famiglie d'oltralpe ne ha uno, rispetto al 90% degli anni Settanta.

Serinus canarius, canary/canarino

Tiger poo can cure alcoholism: Dissolve some powdered dung in wine, give it to the afflicted, and their craving for alcohol will subside. It worked for one Taiwanese alcoholic, who was given the excrement free by Taipei Zoo. "We decided not to sell it because the zoo is an educational institution," says general curator Ming-chieh Chao. In the UK, tiger dung hasn't yet been accepted as a medical remedy, but zookeepers swear by it as a garden pest repellent: The excrement contains powerful chemical substances, or pheromones, that make unwanted visitors (like neighborhood cats, deer and foxes) think there's a 180kg tomcat in the vicinity. "I use it myself around the edges of my aviary to keep the cats away from the birds," confided Robin Godbeer from the UK's Dartmoor Wildlife Park. For best results hang the dung (UK£1, or US$1.50, for 3.2kg) in a mesh bag off the ground or sprinkle it around the perimeter of the garden. Reapply every four to five weeks.

La cacca di tigre può fare miracoli contro l'alcolismo: basta sciogliere una piccola dose di escrementi in polvere in un po' di vino e somministrare la bevanda al paziente per far cessare la sua dipendenza dall'alcool. La cura ha funzionato a meraviglia su un alcolizzato di Taiwan, che si è procurato gratuitamente lo sterco presso lo zoo di Taipei. "Abbiamo deciso di non metterlo in vendita perché siamo un'istituzione educativa", afferma il direttore Ming-chieh Chao. Nel Regno Unito lo sterco di tigre non è ancora entrato a far parte del prontuario, ma il personale degli zoo garantisce che svolge un'efficace azione dissuasiva: i feromoni degli escrementi sono potenti agenti chimici capaci di far credere agli ospiti indesiderati (gatti, cervi o volpi) che un micione di 180 kg si aggira nei paraggi. "Lo uso attorno alla voliera per tenere i gatti alla larga dagli uccelli", spiega Robin Godbeer, che lavora al Dartmoor Wildlife Park nel Regno Unito. L'ideale è mettere la cacca (3.000 lire per 3,2 kg) in un sacco traforato appeso a una certa altezza da terra, oppure spargerla lungo i bordi del giardino e ripetere l'operazione ogni quattro o cinque settimane.

A hundred years ago, rumors that the feces of the Dalai Lama—the spiritual leader of Tibetan Buddhists—had beneficial properties prompted the UK's Surgeon General to analyze them in the interests of science. They contained nothing remarkable, he concluded. Just as well: According to a spokesperson at the UK-based Tibet Foundation, "These days you can't even buy the Dalai Lama's used clothes, never mind his excrement." Elsewhere, though, feces have played central roles in religious ceremonies for centuries. The Aztec god of carnal pleasure is traditionally depicted eating human excrement, some Hindus atone for their sins by eating cow dung, and Aboriginals in southern Australia cover themselves with animal feces during mourning. However, not all religious groups share the same enthusiasm. Pious Jews, for example, are forbidden to pray or study the Scriptures while feeling the urge to defecate.

Cento anni fa si diffuse la voce che le feci del Dalai Lama, leader spirituale dei buddisti tibetani, fossero dotate di proprietà terapeutiche. Ciò spinse le autorità sanitarie del Regno Unito ad analizzarle a scopo scientifico, e la conclusione fu che non contenevano nulla di particolare. Tanto meglio: a detta di un portavoce della Fondazione per il Tibet, con sede nel Regno Unito, "al giorno d'oggi non è possibile comprare neppure i vestiti usati del Dalai Lama, figuriamoci le sue feci." In altre culture, però, gli escrementi hanno svolto per secoli un ruolo fondamentale in occasione delle cerimonie religiose. La divinità azteca del piacere carnale veniva tradizionalmente raffigurata nell'atto di cibarsi di feci umane. Tra gli indù, c'è chi espia i propri peccati mangiando sterco di mucca e in Australia meridionale gli aborigeni si cospargono il corpo di escrementi animali durante il lutto. Ma non tutte le confessioni religiose condividono questo entusiasmo: agli ebrei osservanti, per esempio, è vietato pregare o studiare le scritture mentre avvertono lo stimolo ad andare di corpo.

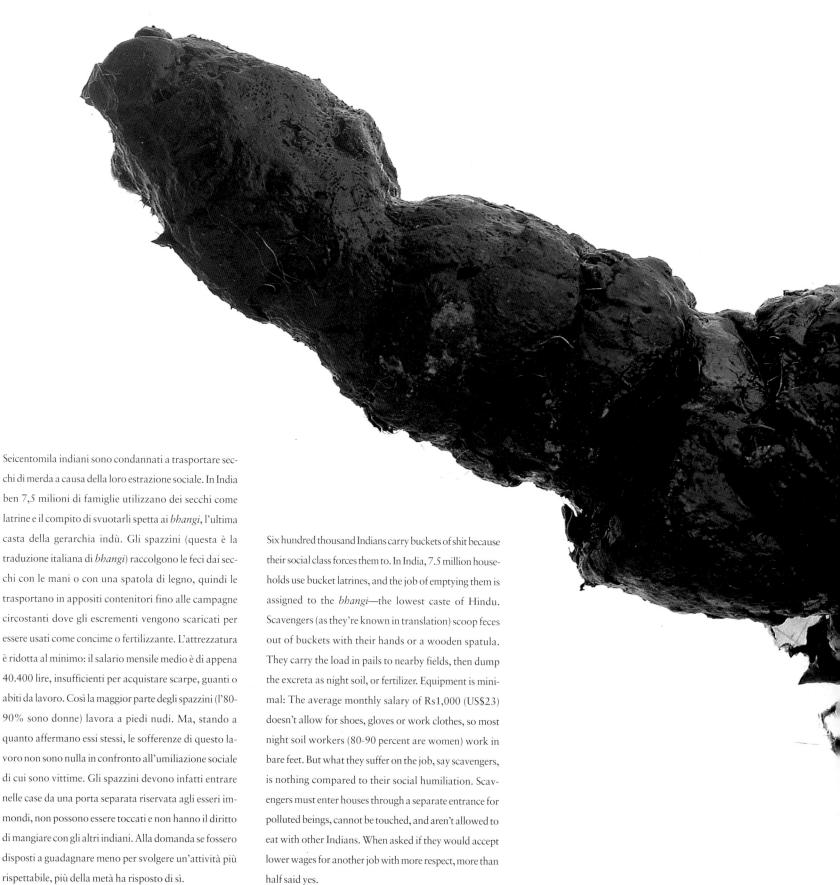

Seicentomila indiani sono condannati a trasportare secchi di merda a causa della loro estrazione sociale. In India ben 7,5 milioni di famiglie utilizzano dei secchi come latrine e il compito di svuotarli spetta ai *bhangi*, l'ultima casta della gerarchia indù. Gli spazzini (questa è la traduzione italiana di *bhangi*) raccolgono le feci dai secchi con le mani o con una spatola di legno, quindi le trasportano in appositi contenitori fino alle campagne circostanti dove gli escrementi vengono scaricati per essere usati come concime o fertilizzante. L'attrezzatura è ridotta al minimo: il salario mensile medio è di appena 40.400 lire, insufficienti per acquistare scarpe, guanti o abiti da lavoro. Così la maggior parte degli spazzini (l'80-90% sono donne) lavora a piedi nudi. Ma, stando a quanto affermano essi stessi, le sofferenze di questo lavoro non sono nulla in confronto all'umiliazione sociale di cui sono vittime. Gli spazzini devono infatti entrare nelle case da una porta separata riservata agli esseri immondi, non possono essere toccati e non hanno il diritto di mangiare con gli altri indiani. Alla domanda se fossero disposti a guadagnare meno per svolgere un'attività più rispettabile, più della metà ha risposto di sì.

Six hundred thousand Indians carry buckets of shit because their social class forces them to. In India, 7.5 million households use bucket latrines, and the job of emptying them is assigned to the *bhangi*—the lowest caste of Hindu. Scavengers (as they're known in translation) scoop feces out of buckets with their hands or a wooden spatula. They carry the load in pails to nearby fields, then dump the excreta as night soil, or fertilizer. Equipment is minimal: The average monthly salary of Rs1,000 (US$23) doesn't allow for shoes, gloves or work clothes, so most night soil workers (80-90 percent are women) work in bare feet. But what they suffer on the job, say scavengers, is nothing compared to their social humiliation. Scavengers must enter houses through a separate entrance for polluted beings, cannot be touched, and aren't allowed to eat with other Indians. When asked if they would accept lower wages for another job with more respect, more than half said yes.

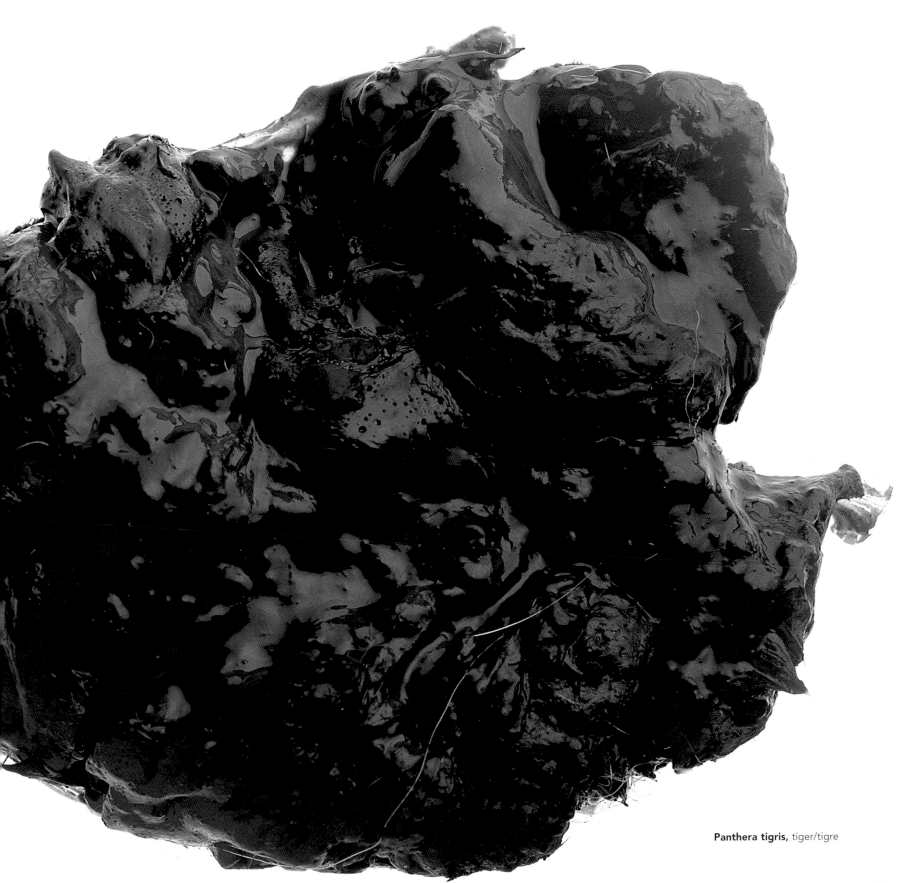

Panthera tigris, tiger/tigre

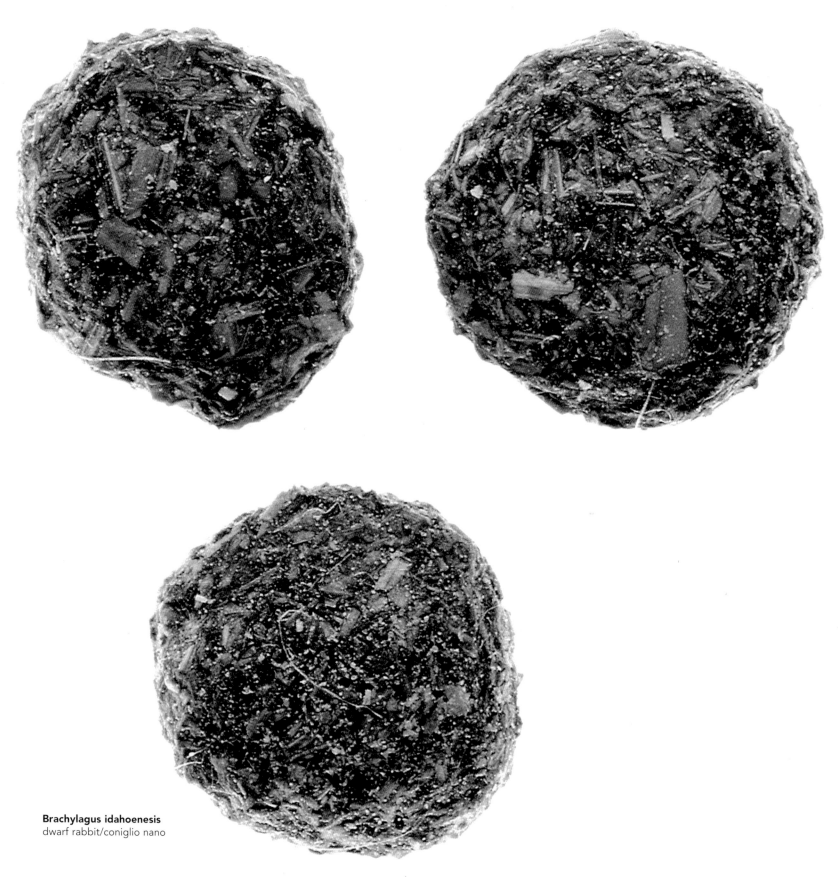

Brachylagus idahoenesis
dwarf rabbit/coniglio nano

Coprophagy (eating excrement) is more common than people think: Most toddlers taste their feces before the age of two and a half, and researchers studying smells were surprised to learn that the odor of feces was as popular with infants as that of bananas. The fecal fascination doesn't last long, fortunately: Saliva, a natural antiseptic, and stomach acids can usually kill pathogens present in trace amounts of excrement, but mouthfuls can cause headaches, vomiting, jaundice, hepatitis, gastroenteritis and cholera. In adults, coprophagy is less common, but some fetishists and the mentally retarded indulge occasionally. As do you, probably: Raw sewage is the most common pollutant in drinking water worldwide, and causes 80 percent of all diseases in India alone.

La coprofagia (cioè l'abitudine di mangiare escrementi) è più diffusa di quanto non si pensi: la maggior parte dei bambini, infatti, assaggia le proprie feci prima dei due anni e mezzo. I ricercatori che studiano gli odori hanno curiosamente constatato che nella primissima infanzia l'olezzo degli escrementi riscuote lo stesso successo del profumo delle banane. Fortunatamente, però, la fase fecale non dura a lungo: se è vero che la saliva, un efficace antisettico naturale, e gli acidi dello stomaco sono generalmente in grado di eliminare gli agenti patogeni presenti in dosi minime di feci, qualche boccone di troppo può causare emicrania, vomito, itterizia, epatite, gastroenterite e colera. Tra gli adulti la coprofagia è più rara, anche se alcuni feticisti e i ritardati mentali a volte non resistono. Come noi del resto: gli scarichi fognari non depurati sono il principale fattore d'inquinamento dell'acqua potabile in tutto il mondo, causando l'80% di tutte le malattie in India.

If you have qualms about picking through your own excrement, the Kremlin Tablet is not for you. So named because it was the favorite medicine of former Soviet president Leonid Brezhnev, the metal tablet is composed of two electrodes, a microprocessor and a battery checker. We're not too clear on the details (nor, for that matter, is the instruction manual) but the Kremlin Tablet seems to work something like this: Once swallowed, it settles in your digestive system and starts emitting electrical impulses that cause your digestive muscles to contract. These contractions force "non-functioning areas" of the intestine to expel stubborn waste matter, leaving you with cleaner, healthier insides. Either way, the pill passes directly out of your system. The Kremlin Tablet is one of the most popular "alternative" medical treatments now sweeping Russia, according to one Moscow source. Though its cost is prohibitive for most Russians (Rub330,000, or US$53), the tablet can be used again and again. And that's where the part about the excrement comes in.

Se vi viene la nausea al pensiero di frugare fra le feci, allora la pillola del Cremlino non fa per voi. Questa compressa di metallo, così chiamata perché era il farmaco preferito dell'ex presidente sovietico Leonid Brežnev, è composta da due elettrodi, un microprocessore e un dispositivo per controllare la batteria. Non abbiamo afferrato tutti i dettagli (né il manuale di istruzioni ci ha fornito chiarimenti in proposito), ma la pillola dovrebbe funzionare più o meno così: dopo averla ingoiata, arriva nell'apparato digerente dove incomincia a emettere impulsi elettrici che provocano la contrazione dei muscoli dello stomaco. In questo modo, le "parti non funzionanti" dell'intestino vengono sollecitate risolvendo il problema della stitichezza e lasciando le viscere più sane e pulite. In ogni caso, la compressa viene in seguito espulsa con le feci. Secondo una fonte moscovita, la pillola del Cremlino è una delle terapie alternative più diffuse nel paese. Sebbene il prezzo sia esorbitante per la maggior parte dei russi (93.600 lire), il vantaggio è che può essere riutilizzata varie volte. Ed è proprio qui che entrano in gioco le feci.

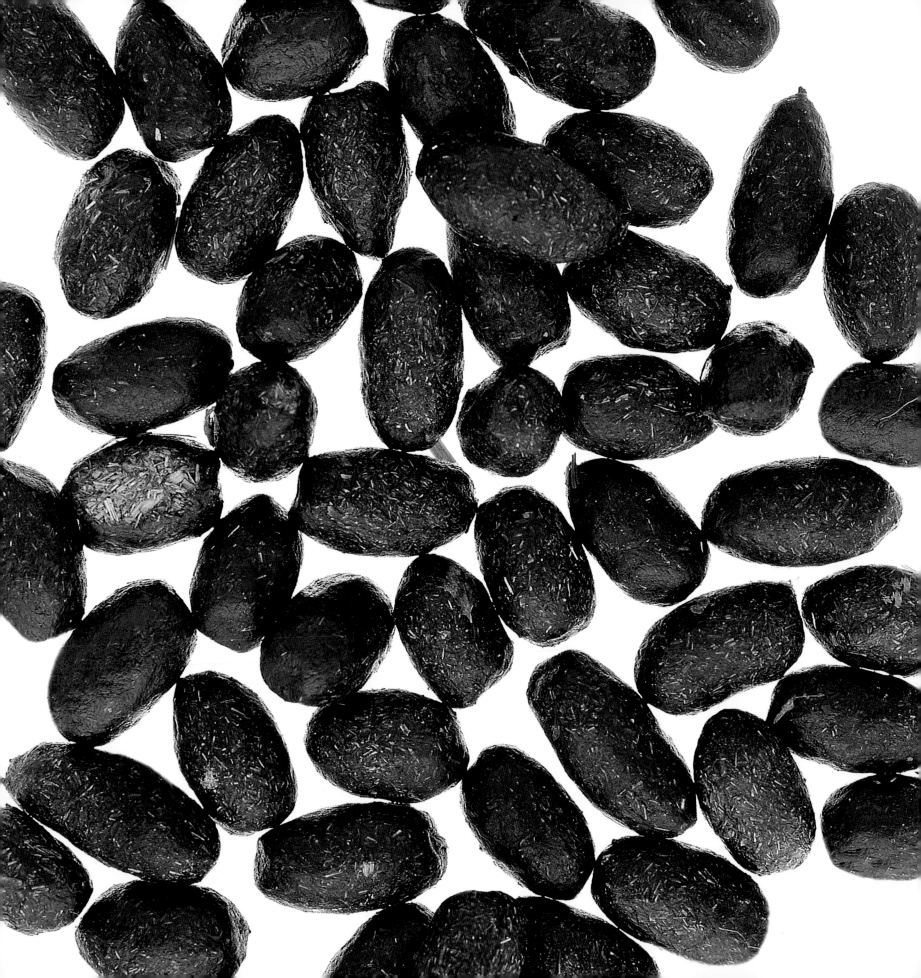

Humans have been purging their intestines for millennia. References to enemas (the injection of liquid into the rectum to flush out stubborn feces) are found in ancient Egyptian writings, and the Greeks—who favored a saline solution—gave us the word itself (it means "send in"). Other fans of the treatment have included Native Americans, Chinese and Hindus. The Mayans, believing excrement was divine, spiced up their enemas with hallucinogens, squirting up a mixture of fermented honey, tobacco juice, powdered mushrooms and seeds in an attempt to communicate with the gods. At his 17th century French court, King Louis XIV was given over 2,000 enemas during his reign, often meeting foreign dignitaries during the procedure. These days, enemas are obligatory before surgery, to keep things from getting messy (anesthetic relaxes the sphincter). But patients are unlikely to get as much fun out of it as ancient Romans: Their favorite purging recipe was one liter of red wine, five egg yolks, two tablespoons of olive oil and a dash of truffle juice.

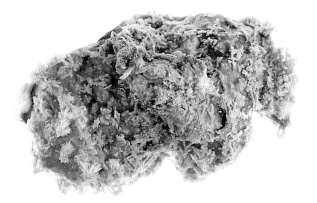

Gli esseri umani usano le purghe da millenni. Nei papiri egiziani si fa già riferimento ai clisteri (l'iniezione di liquidi nel canale rettale per combattere la stitichezza), mentre l'etimologia della parola, che significa "lavare", risale ai greci, che preferivano una soluzione salina. Anche gli indiani d'America, i cinesi e gli indù sono patiti di questo metodo. I maya, che credevano nell'origine divina degli escrementi, riempivano il clistere con un cocktail allucinogeno, spruzzando una miscela a base di miele fermentato, succo di tabacco, funghi in polvere e semi nel tentativo di comunicare con gli dei. Luigi XIV, sovrano francese del XVII secolo, nel corso del suo regno si sottopose a più di 2.000 clisteri a corte, spesso mentre riceveva dignitari stranieri. Oggi questa operazione è obbligatoria prima di un intervento chirurgico per evitare che la situazione degeneri (in seguito all'anestesia, infatti, lo sfintere tende a rilassarsi). Ma probabilmente i pazienti si divertono molto meno degli antichi romani: la purga preferita dell'epoca era infatti composta da un litro di vino rosso, cinque tuorli d'uovo, due cucchiai di olio d'oliva e qualche goccia di succo di tartufo.

Right: **Lampropeltis getula californiae**
snake/serpente reale della California
Opposite/A fianco: **Orix gazella,** oryx/orice

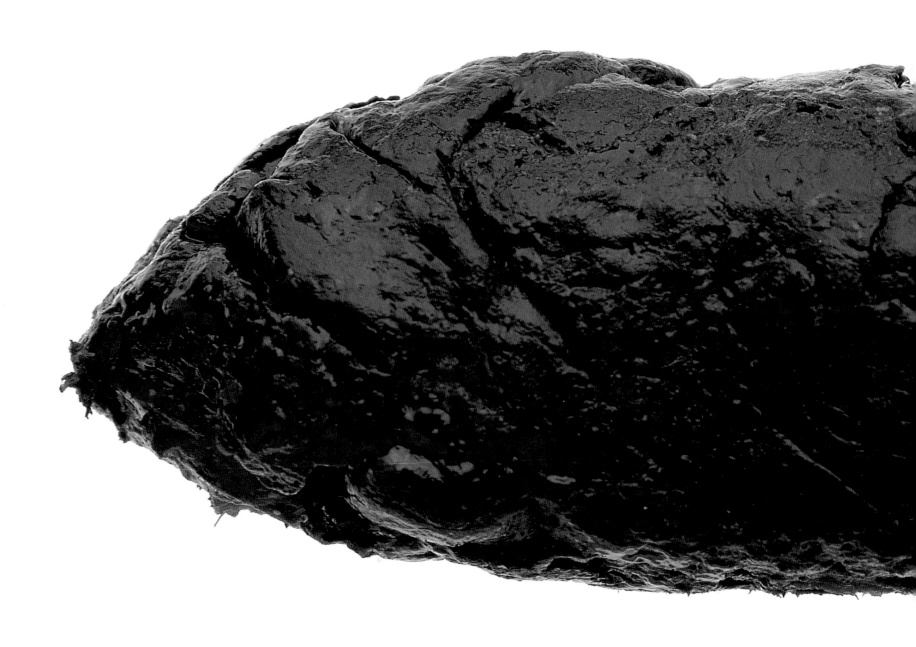

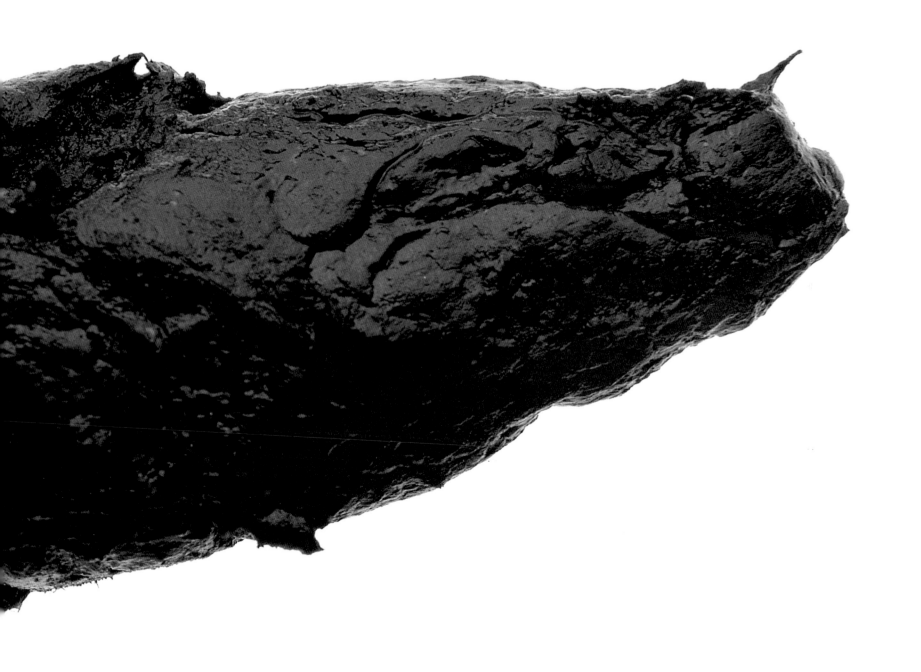

Homo sapiens, human/essere umano

Carassius auratus, goldfish/pesce rosso

Fossilized droppings are highly prized by some curio collectors. Known as coprolites, mineralized dung comes in a wide range of sizes, from pellet-size invertebrate feces to huge dinosaur deposits. But good ones are hard to find, says Allie Garrahan of US-based Montana Fossils. "There are coprolites all over," she says. "But they're not the color that they should be to resemble what they are." Consequently, brown ones and those with personality ("squiggly ones") are more expensive, with the biggest specimens selling for US$450. Unlike human paleofeces (dried human droppings sometimes found in caves), coprolites don't smell, and are low-maintenance. "These things are 55,000 years old," Allie points out. "They're not going to change. But if you want to make one look really fresh, put a little olive oil on it."

Half the world's population doesn't have access to toilets or adequate sanitation. The rest are spoiled for choice. For the ecology-minded, there's the Australian Rota-loo. It uses bacteria to compost feces and water: Eight tons of waste (the average person's yearly output) can produce 20kg of organic fertilizer. The US-made Peacekeeper was designed to resolve family arguments (it flushes only when the seat is lowered). For health-conscious technology fans, the Japanese company Toto is developing the Medical Queen, which will analyze urine and measure blood pressure, then fax the data to your doctor with its built-in modem. The classic German washout toilet is a lower-tech alternative: The feces land on a ledge in the bowl, making them easy to inspect for disease. Despite this, 70 percent of Germans prefer to use washdowns (where waste hits the water directly). Why? It's cosmetic, says Jorge Kramer of German toilet manufacturers Villeroy & Boch. "With washdowns, there's no smell and no stripes."

Gli escrementi fossili vanno a ruba tra i collezionisti di curiosità. I reperti, chiamati coproliti, possono essere di varie dimensioni, dalle palline degli invertebrati agli enormi depositi dei dinosauri. Ma, come spiega Allie Garrahan della società statunitense Montana Fossils, i pezzi di valore sono rari: "Di coproliti ce ne sono ovunque, ma non hanno il colore giusto per assomigliare a ciò che effettivamente sono." Di conseguenza, gli esemplari marroni o con un aspetto particolarmente curioso ("quelli a ricciolo") sono più cari e i più grossi possono addirittura costare 790.000 lire. A differenza delle paleofeci umane (escrementi essiccati ritrovati in alcune caverne), i coproliti non puzzano e sono facili da conservare. "Questi hanno 55.000 anni", fa notare Allie, "e rimarranno sempre uguali. Se però volete che sembrino appena fatti, passateci sopra un po' d'olio d'oliva."

Il 50% della popolazione mondiale non dispone di un gabinetto o di un sistema fognario adeguato. Il restante 50%, invece, non ha che l'imbarazzo della scelta. La toilette australiana Rota-loo è l'ideale per gli ecologisti: vengono utilizzati batteri per riciclare feci e acqua in fertilizzante e con otto tonnellate di scarichi (equivalenti alla produzione annua di un individuo) si possono ricavare 20 kg di concime naturale. Il gabinetto statunitense Peacekeeper (guardiano della pace) è stato progettato per evitare liti in famiglia (lo scarico entra in funzione quando viene abbassato il sedile). Per gli ipocondriaci con il pallino della tecnologia, la società nipponica Toto sta ultimando il Medical Queen (regina medica), un water in grado di analizzare l'urina, misurare la pressione sanguigna e infine faxare i dati al medico grazie al modem incorporato. I sanitari con "feci a vista" tedeschi sono un'alternativa meno sofisticata: le feci vanno a finire su un ripiano nella tazza permettendone così l'analisi a scopo medico. Ma nonostante tutto, il 70% dei tedeschi preferisce utilizzare le toilette tradizionali (in cui gli escrementi cadono direttamente in acqua). Perché mai? È un problema di estetica, spiega Jorge Kramer, impiegato presso l'azienda tedesca Villeroy & Boch: "Con i water normali non ci sono né odori, né tracce."

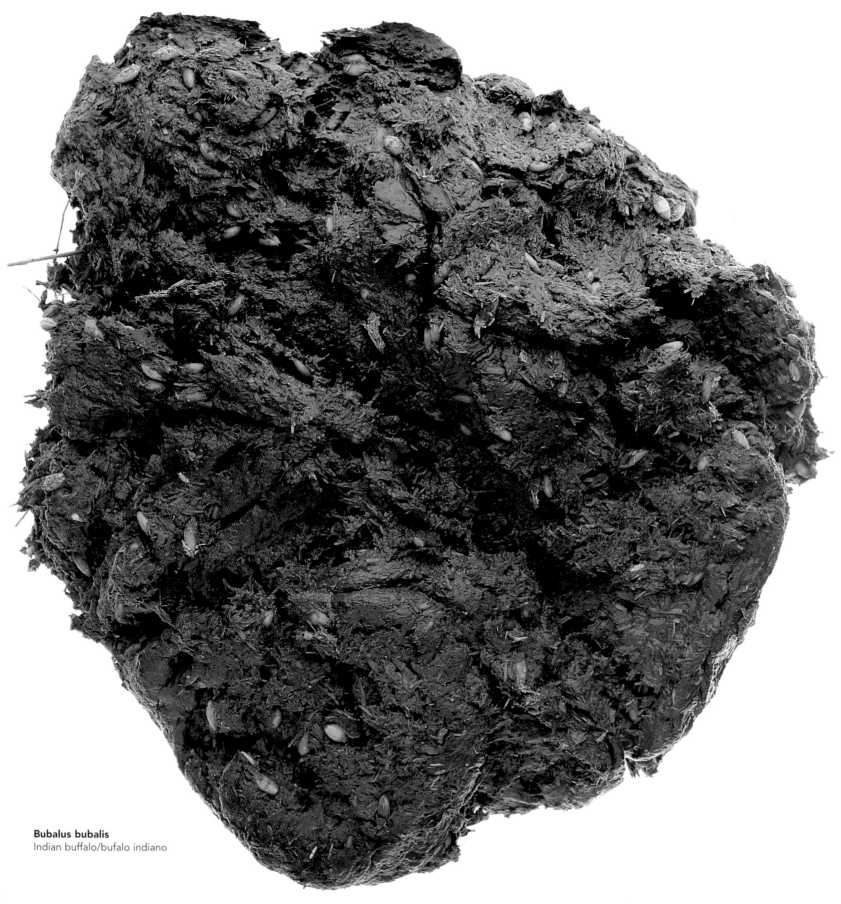

Bubalus bubalis
Indian buffalo/bufalo indiano

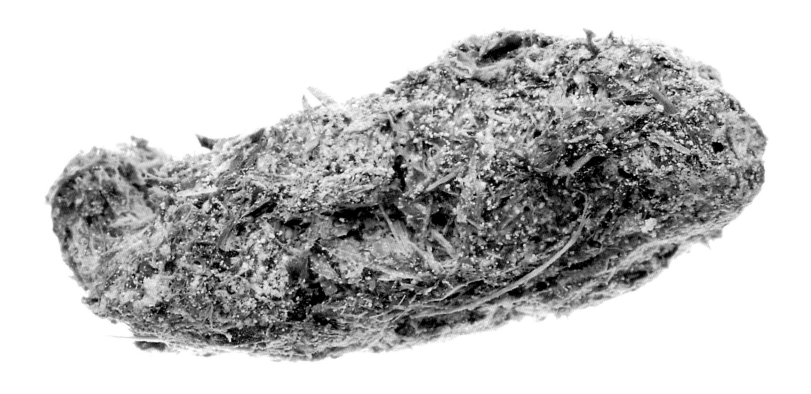

To test diapers, designers used to pump mashed potatoes, peanut butter or pumpkin pie mix into diapers worn by live babies. But because these mixtures separated into liquids faster than human feces, nothing could compare with the real thing. Then US manufacturer Kimberly-Clark patented its own synthetic, odorless feces. Mixing powdered cellulose, wheat bran, resin and colorants with water, diaper designers can now prepare batches of runny stools, smooth paste or dense pellets. In Japan, toilet manufacturer Toto tests its products using fake turds made from miso paste—a mixture of fermented soybeans, rice and salt. "Chunks of miso are soft, and we can change their shape and density," says company engineer Takashi Higo. "That allows us to simulate floating and sinking situations."

Per testare i pannolini, in passato si spalmava purè di patate, burro di arachidi o torta di zucca sui pannolini indossati da bimbi veri. Ma dato che queste sostanze si liquefacevano più rapidamente rispetto alle feci, i risultati dei test non erano attendibili al 100%. In seguito, la ditta statunitense Kimberly-Clark ha brevettato degli escrementi sintetici e inodori. Le aziende che producono questi articoli possono oggi fare provviste di cacca semiliquida, molle o compatta ottenuta amalgamando nell'acqua cellulosa in polvere, crusca, resina e coloranti. La società giapponese Toto testa i propri wc con feci artificiali a base di pasta *miso* (un miscuglio di fave di soia fermentate, riso e sale). "I pezzi di *miso* sono morbidi e ci permettono di modificarne facilmente la forma e la consistenza", spiega Takashi Higo, uno dei tecnici dell'azienda. "In questo modo possiamo simulare tutte le possibilità, dal galleggiamento all'affondamento."

Weightless environments seriously hinder your toilet activities. For travel in space, where there's no gravity to pull feces out of your intestine or keep them in the toilet, Soviet and US space engineers had to redesign traditional lavatories. They came up with the Orbiter (nicknamed the Dry John), a vacuum system with rotating blades that suck in feces and scatter them in a thin layer on the reservoir wall. It has handholds for astronauts to grab to help them stay in place, but defecating neatly into an 8cm-wide vacuum tube while floating in space still remains a challenge. "It's not easy to aim," says French astronaut Jean-François Clervoy, currently training with US space agency NASA. "We practice with a video camera underneath that films your anus excreting. You watch on a TV monitor to learn just how to sit." If the toilet breaks down, astronauts resort to pre-Orbiter disposal methods: They tape a plastic bag to their butt, defecate and seal.

L'assenza di gravità ostacola considerevolmente l'espletamento dei propri bisogni fisiologici. Per risolvere il problema durante le missioni spaziali, in cui l'assenza di gravità impedisce alle feci di fuoriuscire dall'intestino o di rimanere nel water, gli esperti sovietici e americani hanno dovuto modificare il gabinetto tradizionale. È così nato l'Orbiter (soprannominato "Dry John"), dotato di un sistema di lame rotanti che aspira gli escrementi spargendoli in uno strato sottile sulle pareti di un apposito serbatoio. Questa speciale toilette è inoltre dotata di maniglie che permettono agli astronauti di non volare per aria al momento del bisogno, anche se centrare uno scarico largo appena 8 cm mentre si galleggia nel vuoto è proprio un'impresa. "Prendere bene la mira non è facile", conferma Jean-François Clervoy, un astronauta francese che sta seguendo un corso di addestramento presso la NASA (l'Ente Spaziale Statunitense). "Ci alleniamo con una videocamera posizionata all'interno che filma l'ano mentre defechiamo. Il filmato viene trasmesso su uno schermo televisivo per farci capire come dobbiamo sederci." Qualora il gabinetto sia guasto, gli astronauti ricorrono al metodo utilizzato prima dell'invenzione dell'Orbiter: basta fissare un sacchetto di plastica al sedere con dello scotch, espellere le feci e sigillare il tutto.

Oryctolagus cuniculus
European rabbit/coniglio selvatico

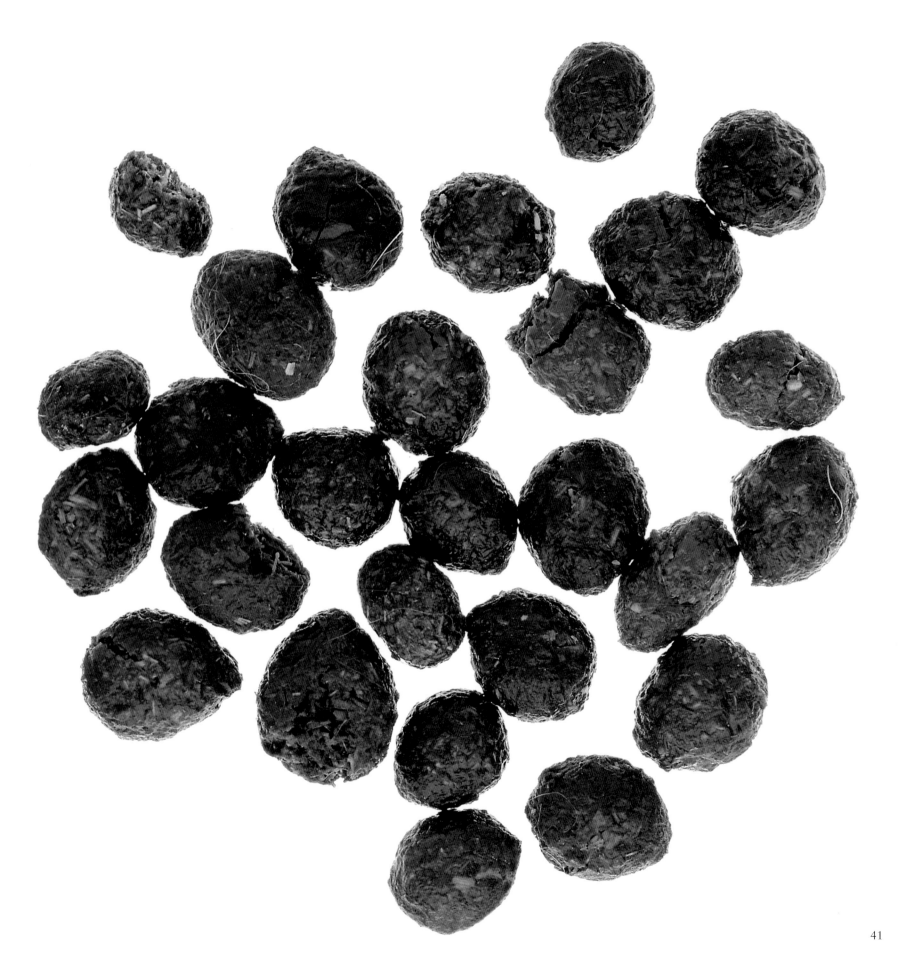

The luwak—a tropical weasel found in Indonesia—loves to munch coffee berries. But plantation owners don't consider the animal a pest: As it picks only the ripest and best berries, gathering the luwak's leftovers is the quickest way to select the finest beans. After carefully choosing its berry, the luwak digests the juicy outer pulp and passes the whole bean with the rest of its excrement. All the workers have to do is harvest the beans from the droppings, wash and roast at 200°C. Aficionados say the unique fermenting process the beans undergo in the luwak's stomach makes this the best-tasting coffee in the world. And the most expensive: Kopi Luwak coffee sells for US$660 per kg (or 12 times the price of nonexcreted green coffee).

La luwak, una donnola tropicale che vive in Indonesia, va pazza per le bacche di caffè. I proprietari delle piantagioni, però, non fanno nulla per tenerla alla larga: l'animale, infatti, consuma soltanto le bacche più mature e prelibate, quindi basta raccoglierne le deiezioni per selezionare rapidamente i chicchi migliori. Dopo aver attentamente scelto una bacca, la luwak ne digerisce l'involucro esterno, pieno di succo, espellendo successivamente il chicco di caffè intero. A questo punto, non rimane che separare i chicchi dagli escrementi, lavarli e tostarli a 200°C. Secondo gli intenditori, proprio a causa della particolare fermentazione che si produce nello stomaco dell'animale, con questi chicchi si fa il migliore caffè del mondo. Di certo è anche il più caro: il caffè Kopi Luwak, infatti, costa ben 1.160.00 lire al kg (12 volte in più rispetto al prezzo del normale caffè verde).

The average Japanese woman uses 4km of toilet paper a year (unfurled, that's 86 times the height of New York's Statue of Liberty). Other paper-happy nationalities include Norwegians (2km a year) and Americans, who get by on 1.2km. "Americans have a special relationship with their toilet paper," says the James River Co. of the USA. "They expect it to be comfortable and they want it always close at hand." Competition to dominate the US$3-billion toilet paper market is fierce: US-based Scott Paper spent $13 million to advertise a baking soda paper guaranteed to absorb nasty odors. No company has yet shown the same generosity in making toilet paper completely safe, though: Chlorine-treated tissue used in most types may contain traces of dioxin—a toxic by-product of the bleaching process that is the most potent cancer-causing agent in laboratory animals.

In Giappone ogni donna usa in media 4 km di carta igienica all'anno (sufficiente a ricoprire per ben 86 volte la Statua della Libertà di New York). Altri patiti di questo prodotto sono i norvegesi, con 2 km all'anno, seguiti dagli americani, che si limitano a 1,2 km. "Negli Stati Uniti la gente ha un rapporto speciale con la carta igienica", spiega un portavoce dell'azienda americana James River Co. "Deve essere piacevole da usare e sempre a portata di mano." La guerra per dominare questo mercato da 5.300 miliardi di lire è spietata: la Scott Paper ha speso 23 miliardi di lire per pubblicizzare una carta al bicarbonato che elimina i cattivi odori. Ma nessuna società si è ancora dimostrata altrettanto generosa nel mettere a punto una carta igienica del tutto innocua. In effetti, la cellulosa trattata al cloro che viene utilizzata dalle principali marche può contenere tracce di diossina, una sostanza tossica derivante dal processo di decolorazione, che è anche il principale agente cancerogeno tra le cavie da laboratorio.

Tayassu angulatus
collared peccary/pecari dal collare

Often called "the sitter's disease," hemorrhoids afflict more than half of over-50-year-olds in the USA. The condition—blood vessels in the rectum inflamed by straining during bowel movements—is often caused by the wrong diet (lack of fiber hardens feces and makes them painful to excrete). Sedentary lifestyles don't help, either. Long-term sitters like priests at LaSalette shrine in Massachusetts, USA, (who spend 49 hours a week on hard wooden chairs) may get relief from a hemorrhoid cushion. Shaped like a doughnut, the cushion has a hole to relieve pressure on the rectum, reducing itching and bleeding. It won't alleviate the boredom, though. "It's tiring," admitted one priest, who during the Christian peak seasons of Christmas and Lent hears 16 believers an hour confess an average of four sins each. "After a while you just don't hear anything."

Le emorroidi, chiamate anche "la malattia della sedia", colpiscono più della metà della popolazione ultra-cinquantenne negli USA. Questo disturbo, causato dall'infiammazione delle vene del retto in seguito allo sforzo della defecazione, è spesso legato a un'alimentazione sbagliata (la carenza di fibre indurisce le feci rendendone dolorosa l'espulsione) e la vita sedentaria non migliora certo le cose. Chi trascorre molto tempo seduto, come i sacerdoti della chiesa di LaSalette nel Massachusetts (USA) che rimangono immobili a confessare su sedie di legno per 49 ore alla settimana, potrà trovare sollievo grazie a uno speciale cuscino a ciambella: il buco al centro attenua la pressione sul retto, riducendo il prurito e le emorragie. Contro la noia, invece, non c'è cuscino che tenga. "È stancante", ha ammesso uno dei sacerdoti che a Natale e durante la Quaresima (i periodi più gettonati del calendario cristiano) confessa 16 fedeli ogni ora con una media di quattro peccati a testa. "Dopo un po', non li stai più a sentire."

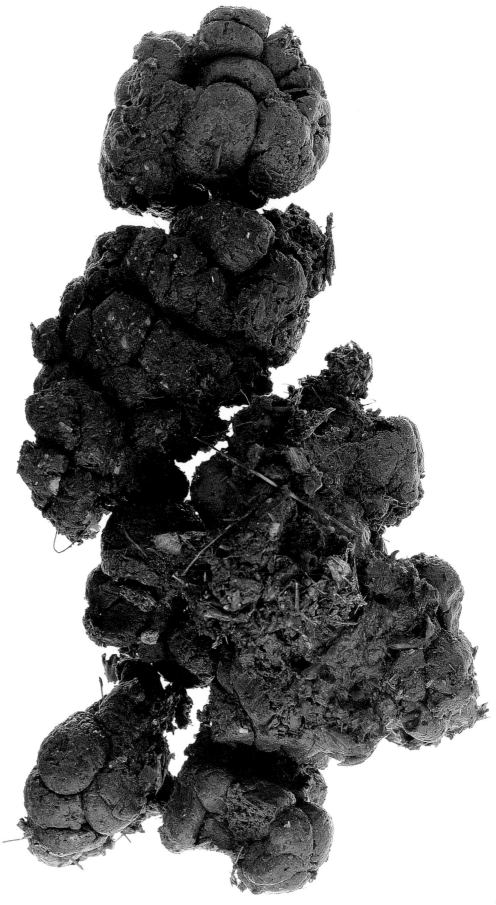

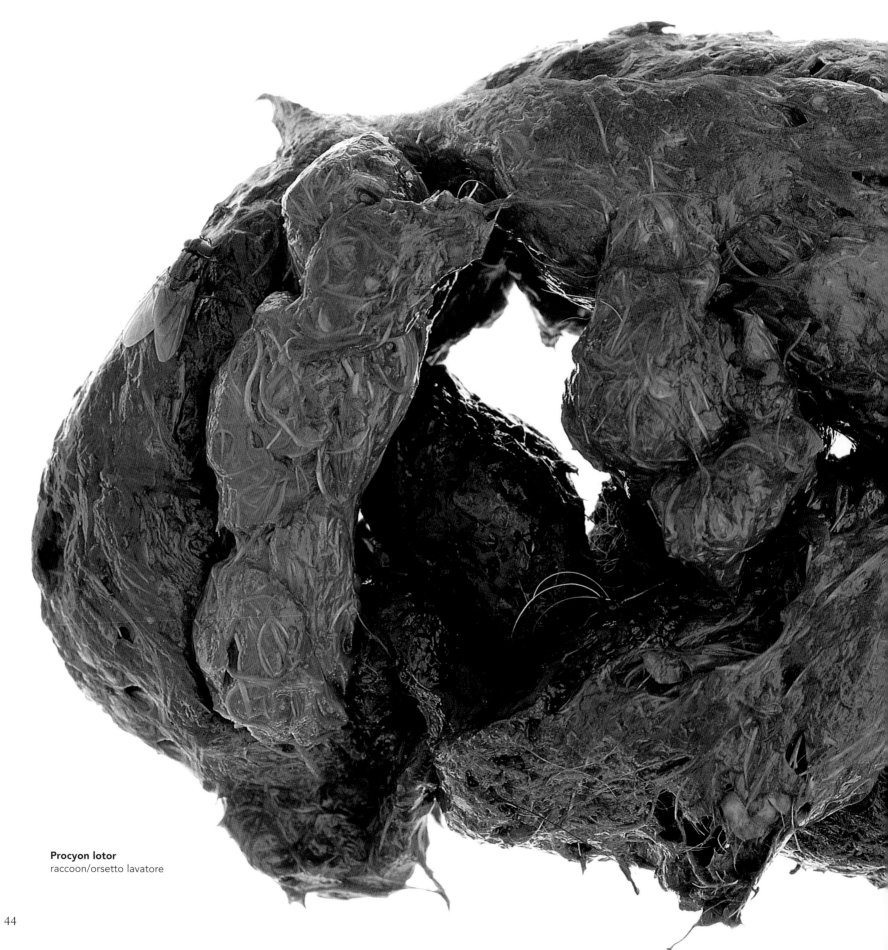

Procyon lotor
raccoon/orsetto lavatore

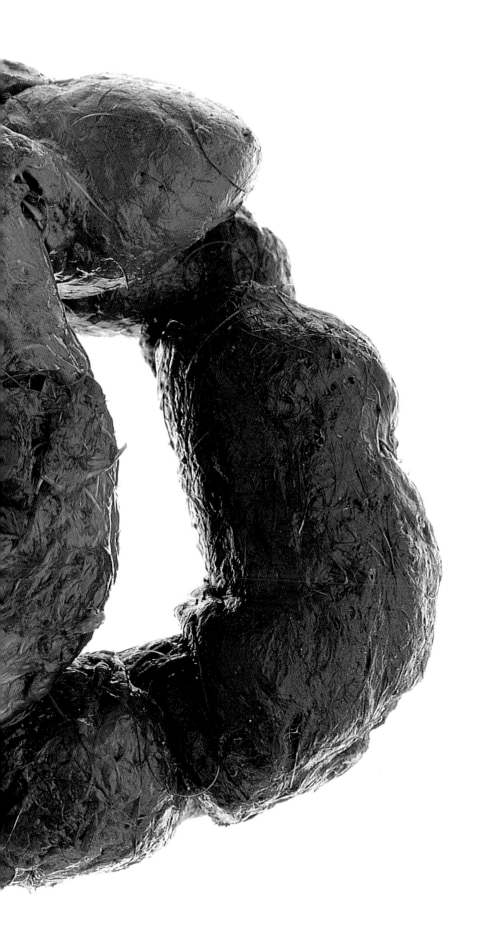

Donatella Pelliccioli cleans toilets at a highway service station in northern Italy. She sees about 3,000 people pass through her rest rooms every day. "No one works here overnight, so when I get here in the morning, all the toilets are very dirty and smelly. First, I clean everything with a very strong bleach, otherwise the stink would never go away. The worst is Sunday morning, when hundreds of people use these toilets, going and coming from discos around here. There's shit all over the place, and a lot of vomit, too—in the urinals, on the floor, in the sinks. More than once a week we find shits on the floor. We hear all noises too, we can't avoid it. I'm used to it now, but when I started this job I thought I'd never make it. Sometimes, people understand what kind of work we do, and they compliment us because we keep everything so clean. I like it when that happens. All jobs have their defects, but for this one you need a strong stomach."

Donatella Pelliccioli pulisce i bagni di una stazione di servizio lungo un'autostrada dell'Italia settentrionale e ogni giorno vede passare 3.000 persone che vanno al bagno. "Nessuno lavora qui durante la notte, così quando arrivo la mattina i bagni sono completamente sporchi e puzzolenti. Per prima cosa, pulisco tutto con un bel po' di candeggina per togliere la puzza. La cosa peggiore sono le domeniche mattina, quando centinaia di persone, che vanno e vengono dalle discoteche della zona, usano le toilette. C'è cacca e vomito dappertutto: nei pisciatoi, sul pavimento e persino nei lavandini. Più di una volta a settimana, ci capita di trovare della cacca per terra. E naturalmente sentiamo anche tutti i rumori, è inevitabile. Adesso mi ci sono abituata, ma quando ho iniziato credevo che non ce l'avrei mai fatta. A volte qualcuno capisce cosa significa fare questo lavoro e ci fa i complimenti perché trova tutto pulito: è una bella soddisfazione. Ogni lavoro ha i suoi difetti, ma per questo bisogna veramente avere uno stomaco di ferro."

A hundred years ago, pioneers who settled in Oklahoma, USA, used cow chips (dried cowpats) for fuel. Used to throwing them into wagons, they developed a contest to see who could toss the most chips into the wagon without breaking any. A version of the game lives on today in the Annual Cow Chip Throw, held in Beaver City, Oklahoma. Contestants can enter in five categories (including VIP men and VIP women, especially for government officials): Each gets two cow chips, and the one who throws the farthest wins. It's not as easy as it sounds: The world record—a throw of 5.56m by Leland Searcy—hasn't been broken since 1979. For a good shot at the record, choose a flat chip, and toss overarm or Frisbee style. Aerodynamic modifications are strictly forbidden, warns organizer Michael Barnett. "To alter or shape chips in any way subjects the contestant to a 25 foot [7.6m] penalty. The decision of the Chip Judge is final."

Nel secolo scorso i pionieri che arrivavano in Oklahoma, negli Stati Uniti, utilizzavano lo sterco di mucca essiccato come carburante. Avevano l'abitudine di lanciarlo dentro i carri e così idearono una gara che consisteva nel lanciare la maggiore quantità possibile di escrementi senza romperne nemmeno uno. Una versione moderna di questo gioco viene oggi riproposta all'Annual Cow Chip Throw (lancio annuale di cacca di mucca) che si svolge a Beaver City, in Oklahoma. I partecipanti possono iscriversi a cinque diverse categorie (tra cui quella per i VIP di sesso maschile o femminile, creata appositamente per i funzionari governativi): ognuno ha due "munizioni" e chi le scaglia più lontano vince. L'impresa non è così facile come sembra: il record mondiale di 5,56 m realizzato da Leland Searcy è infatti imbattuto dal 1979. Volendo provare a insidiare questo primato, si scelga un escremento piatto e lo si lanci alzando il braccio al di sopra della spalla o come se fosse un frisbee. È severamente proibito apportare modifiche aerodinamiche, avverte l'organizzatore Michael Barnett. "Chiunque alteri o modelli lo sterco in qualsiasi modo viene penalizzato di 7,6 m e la decisione del giudice di gara è inappellabile."

Properly composted excrement used as fertilizer is one of the best ways to deal with human waste, according to environmental group Greenpeace. In China, composted waste has been used for thousands of years on the country's fields. But the reality today, reports a correspondent in Kunming, "is not so pretty or sweet-smelling." Feces are taken directly to fields from public latrines. "This is one reason why the Chinese don't eat any fresh salads," continues our source. "Everything is cooked, with very few exceptions."

Trattare le feci e trasformarle in concime è una delle soluzioni migliori per smaltirle, secondo l'associazione ambientalista Greenpeace. In Cina i fertilizzanti a base di escrementi umani vengono usati nei campi da millenni. Ma oggi la situazione "non è così rosea e rassicurante", come spiega un giornalista di Kunming. Le feci vengono direttamente trasportate dalle latrine pubbliche ai campi. "Ecco perché i cinesi non mangiano mai l'insalata cruda", puntualizza la nostra fonte. "Si cuoce tutto, tranne qualche rara eccezione."

Python reticulatus
reticulated python/pitone reticolato

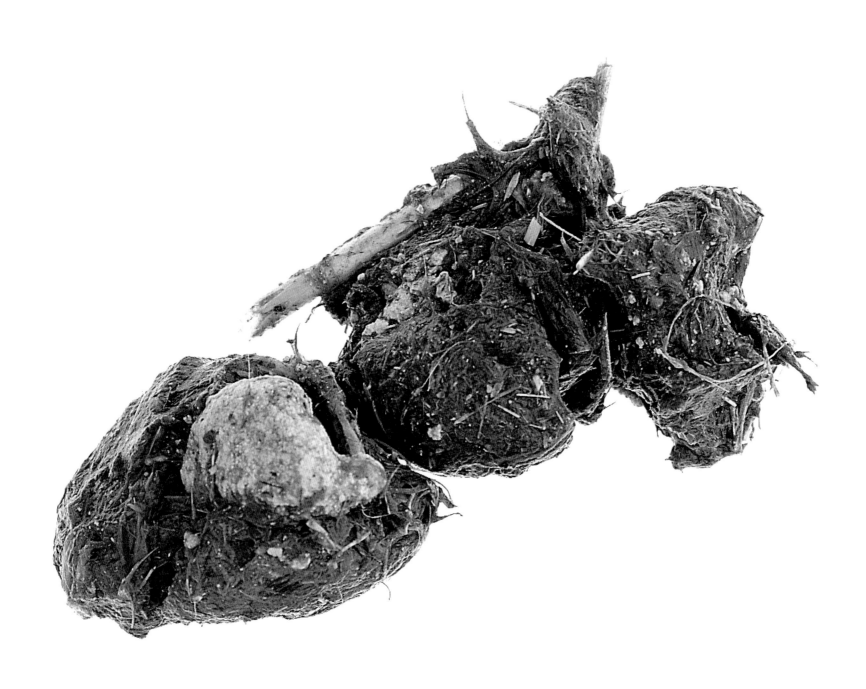

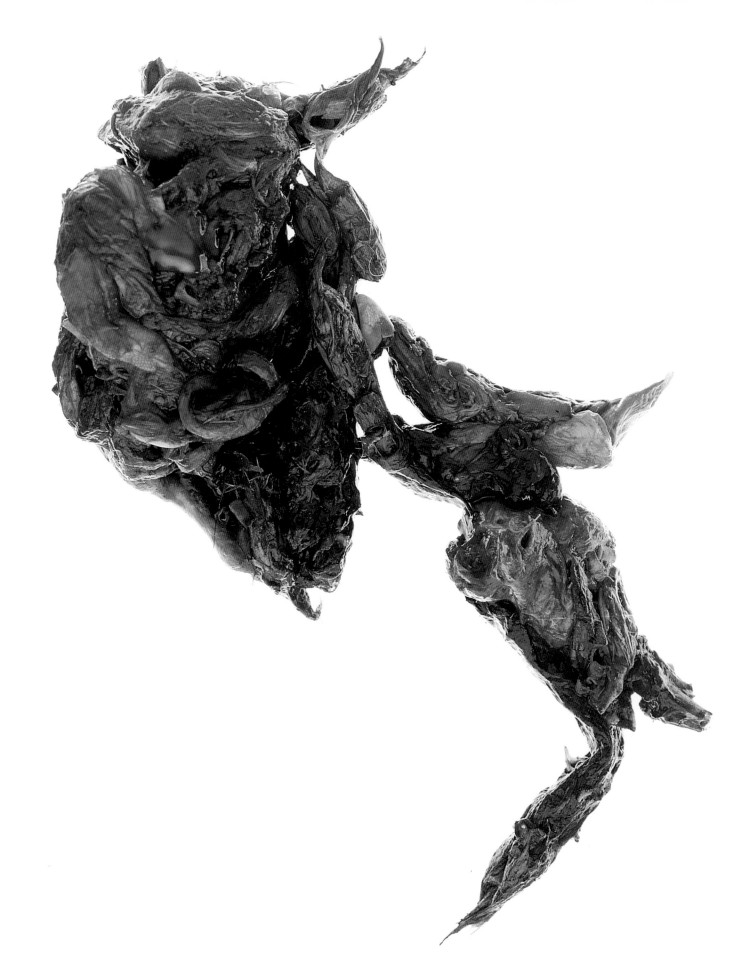

Mustela putorius, ferret/furetto

Coprophagous insects like butterflies, beetles and maggots live entirely off nutrients in feces. And pigs, cows, sheep and dogs sometimes eat feces if other food is scarce. Excrement is rich in trace minerals and yeast, is 15 percent protein, and quenches thirst (it's 65 percent water). Most animals that eat shit, however, do it for the bacteria. By ingesting feces, elephants, dogs, beavers, rabbits and iguanas coat their digestive tract with flora that help break down food and fight infections. Feces-deficient diets, in fact, can cause health problems. Laboratory rats deprived of their own feces become malnourished, and turkeys and chickens raised in cages (and unable to eat their mother's droppings) develop more infections than free-range fowl. To curb salmonella outbreaks, battery farmers now pour commercially produced fecal bacteria into chickens' drinking troughs.

Gli insetti coprofagi come le farfalle, i coleotteri e i vermi si cibano unicamente delle sostanze nutritive contenute nelle feci. E a volte, quando il cibo scarseggia, anche maiali, bovini, pecore e cani non disdegnano lo sterco. Gli escrementi, ricchi di minerali e lieviti, sono composti per il 15% da proteine e placano la sete (dato che contengono il 65% di acqua). Eppure, la maggior parte degli animali mangia la cacca a causa dei batteri: ingerendo le feci, elefanti, cani, castori, conigli e iguana creano un rivestimento di flora batterica lungo le pareti del tubo digerente che facilita la scomposizione del cibo e aiuta a combattere le infezioni. Una dieta povera di feci può infatti causare problemi di salute. Se vengono privati dei loro escrementi, i ratti di laboratorio mostrano sintomi di malnutrizione, mentre polli e tacchini allevati in gabbia (senza poter mangiare la cacca della mamma) sono più vulnerabili alle infezioni rispetto ai pennuti ruspanti. Per arginare le epidemie di salmonella, negli allevamenti in batteria vengono aggiunti batteri fecali di produzione industriale all'acqua destinata ai polli.

You're in the woods, desperate to go. You head for a bush, armed with a shovel. Stop! An average-size pile of feces buried in earth can remain toxic for more than a year, giving its nasty bacteria plenty of time to pollute the water table. The greener option is to smear: Ecologists recommend using a stick to spread feces thinly across a stone. It'll stink at first, because bacterial gases are exposed to the air, but not for long: The sun's ultraviolet radiation cooks the sheet of feces into harmless flakes that blow away in about two weeks. If you're caught out at sea, hold it in: Although saltwater minerals and wave action decompose feces quickly, sharks can smell a prey's feces as far as 2km downcurrent. The US Navy cautions people in boats or rafts susceptible to shark attack to store their feces aboard. (Sealable coffee cans are ideal.)

Siete in mezzo a un bosco e vi scappa da morire. Vi dirigete verso un cespuglio armati di una pala... Stop! Un mucchietto di feci di medie dimensioni sotterrato nel terreno è destinato a rimanere tossico per più di un anno, lasciando così ai suoi malvagi batteri tutto il tempo di inquinare la falda freatica. Se volete essere veramente "ecologici", dovete spalmarla: gli ambientalisti raccomandano di utilizzare un bastoncino per stenderne uno strato sottile su una pietra. All'inizio puzza, perché i gas batterici entrano in contatto con l'aria, ma non per molto: i raggi ultravioletti del sole cuociono la sfogliata di escrementi, formando delle scaglie innocue che voleranno via dopo circa due settimane. Se vi scappa in mare, invece, trattenetela: anche se i minerali presenti nell'acqua salata e il moto ondoso decompongono rapidamente le feci, gli squali sono in grado di annusare gli escrementi di una preda a una distanza di ben 2 km controcorrente. La marina statunitense consiglia vivamente a chi si trova su un battello o un gommone, esposto all'attacco degli squali, di conservare a bordo le feci. Per questo scopo, l'ideale sono i barattoli del caffè con un tappo a tenuta stagna.

Panthera leo, lion/leone

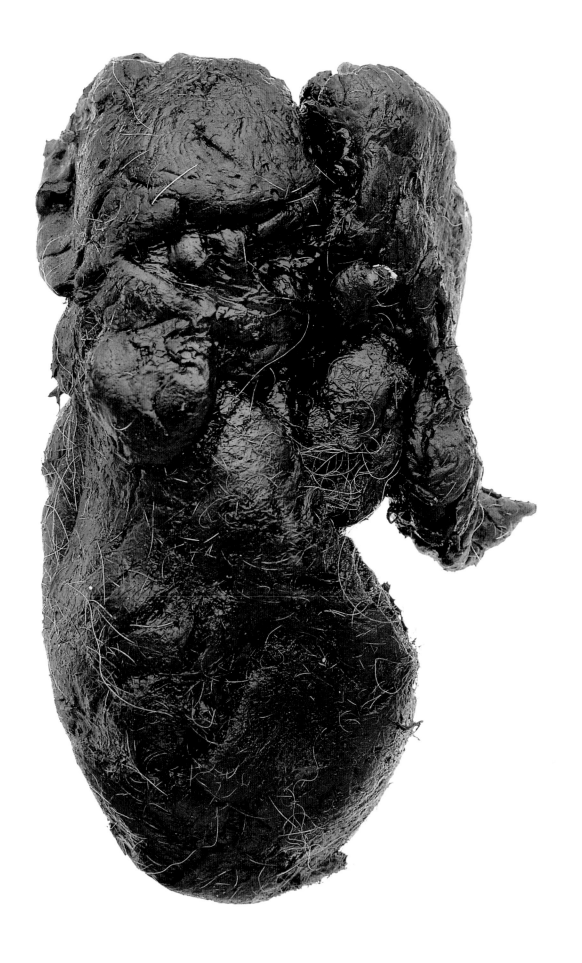

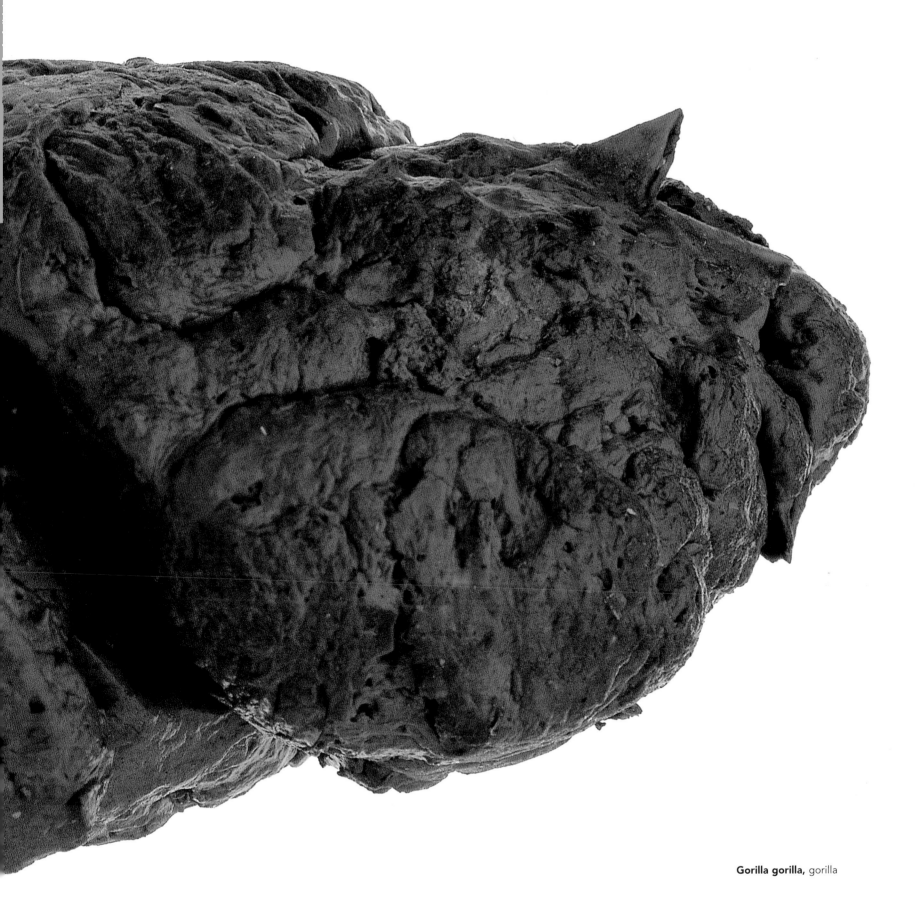

Gorilla gorilla, gorilla

Thirty thousand Canada geese visit the state of Minnesota, USA, every year, leaving 30 tons of excrement. Since 1983, Gary Blum has been using some of it in the name of art. "I collect the droppings, dry them in a toaster, and then crush them into a powder. When making the pictures you can't be too timid, I do get my hands right in there, but after the poop has been baked, it really doesn't smell. Each picture has four different colors of poop, which vary depending on what the geese eat. Dark brown is usually available in October-December, and is the result of geese eating the tender roots of plants after the farmers have turned over the fields. The lighter colors are usually the result of eating grains." Since his "Goose Poop Art" became commercially available in 1994, Gary has sold thousands of pictures. "It started off as a practical joke," he says. "We participated in one show and the poop hit the fan. I've been up to my neck in the stuff ever since."

Trentamila oche canadesi visitano ogni anno lo stato del Minnesota, negli USA, lasciandosi dietro 30 tonnellate di escrementi. Nel 1983 Gary Blum ha cominciato a utilizzarne una parte in nome dell'arte. "Raccolgo le cacche, le faccio seccare nel tostapane e poi le riduco in polvere. Quando fai un quadro non puoi mica fare lo schizzinoso e così ci ficco letteralmente le mani dentro... comunque dopo la cottura non puzzano più. In ogni quadro ci sono quattro diverse tonalità di cacca, che variano a seconda di quello che ha mangiato l'animale. Quella marrone scuro di solito si trova nel periodo da ottobre a dicembre: questa colorazione è dovuta al fatto che le oche si nutrono delle radici tenere delle piante dopo che gli agricoltori hanno arato il terreno. Le sfumature più chiare in genere derivano da una dieta a base di semi." Da quando ha lanciato sul mercato la sua "Goose Poop Art" (cacca d'oca artistica), nel 1994, Gary ha venduto migliaia di quadri. "Tutto è cominciato praticamente per gioco", spiega l'artista. "Abbiamo partecipato a una mostra e la cacca ha fatto centro: da allora ci sono dentro fino al collo."

Every human body contains 27 billion km of coded genetic information called DNA (deoxyribonucleic acid). Because each person's DNA is unique, DNA testing has taken over from fingerprinting as the ultimate investigative tool. Tests are usually performed on blood, saliva and hair, but since 1996, you can even tease a DNA profile out of feces. The information isn't exhaustive (it'll reveal gender and ethnic background, but not hereditary details), so testing excrement is usually performed only when feces are the only investigative resource available. "In the UK," says Dr. Armando Mannucci of the Institute of Legal Medicine in Genoa, Italy, "thieves often leave their feces in a place they've just robbed, and DNA testing is widely used. For best results, it should be performed on solid feces, not diarrhea."

Il corpo di un essere umano contiene 27 miliardi di chilometri di informazioni genetiche in codice, chiamate DNA (acido deossiribonucleico). Dato che il DNA di ogni individuo è unico, l'analisi genetica ha preso il sopravvento su quella delle impronte digitali, diventando la principale tecnica d'indagine. I test in genere vengono effettuati sul sangue, sulla saliva e sui capelli, ma dal 1996 è possibile individuare l'identità genetica anche dalle feci. Le informazioni così desunte, però, non sono del tutto complete (svelano il sesso e l'origine etnica, ma non i fattori ereditari più specifici) e quindi, di solito, si procede all'analisi degli escrementi solo quando sono l'unico elemento a disposizione per le indagini. "Nel Regno Unito", racconta il dott. Armando Mannucci dell'Istituto di Medicina Legale di Genova, "spesso i ladri defecano proprio nel luogo in cui hanno compiuto il furto e l'analisi del DNA è molto diffusa. Per ottenere i migliori risultati, è consigliabile eseguirla su feci compatte e non sulla diarrea."

Acheta domestica, cricket/grillo domestico

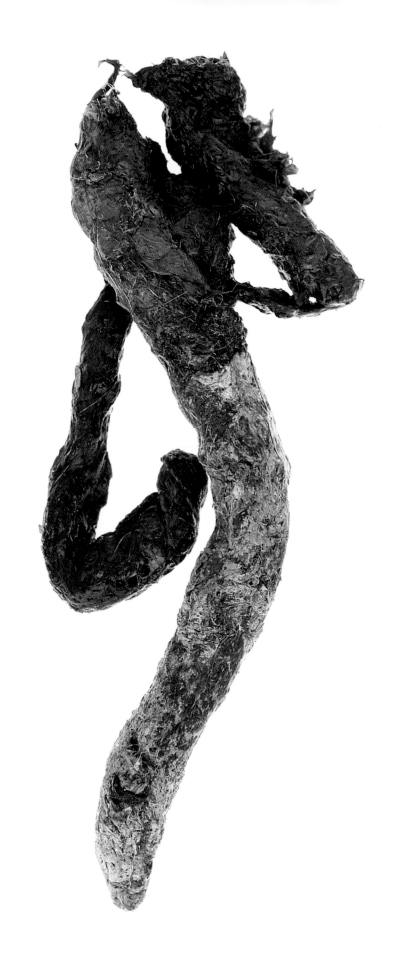

Genetta genetta
genet/genetta comune

Most humans squat to defecate. It's the most natural position, say doctors: The thighs apply gentle pressure to your abdomen, reducing the strain on your abdominal muscles. The muscles in the pelvis are naturally aligned, making evacuation easier and avoiding dangerous straining. So why do people sit? According to Mulk Raj at the Museum of Toilets in Delhi, India, "Westerners have longer legs than Indians," making squatting more difficult. And meat-eaters take longer to pass feces, making sitting a more comfortable option. Even so, perhaps everyone should start practicing the squat: Not only do sitters have to push harder, but they risk picking up parasites like ringworm and tapeworm from toilet seats.

La maggior parte degli umani si accovaccia per defecare. A detta dei medici, questa è la posizione più naturale: le cosce esercitano una lieve pressione sull'addome, allentando la tensione sui muscoli addominali, e i muscoli del bacino si ritrovano naturalmente in posizione allineata, facilitando l'emissione delle feci ed evitando sforzi pericolosi. Ma allora, perché c'è l'abitudine di farla seduti? Secondo Mulk Raj, che lavora al Museo del Gabinetto, a Delhi, in India, "gli occidentali hanno le gambe più lunghe degli indiani" e ciò rappresenta un handicap per mettersi in posizione accosciata. Fra l'altro, chi mangia carne impiega più tempo per far scendere gli escrementi e stare seduti è decisamente più comodo. Ciononostante, forse dovremmo tutti cominciare a cambiare le nostre abitudini: chi si siede sulla tazza non solo deve spingere più forte, ma corre anche il rischio di beccarsi qualche parassita, come i tricofiti o il verme solitario.

The average Canadian flushes 140 liters of water down the toilet every day. Experts estimate that we need 30 liters of water a day to survive and keep clean: Most people in developing countries live on 10 liters. In industrialized countries, where people go to the toilet five times a day on average (one for solids, four for liquids), governments are starting to cut back on flushing volumes. "Australia is the second driest continent in the world," says Steve Cummings of toilet manufacturers Caroma Industries. "We're constantly being requested to be more efficient with the flushing volume." Maybe high-tech water-saving devices, like the Japanese Otohime (Flush Princess) are the answer. Aimed at Japanese women—who flush an average of 2.5 times per toilet visit to mask embarrassing "toilet sounds"—the Flush Princess provides tape-recorded flushing sounds at the touch of a button, with not a drop of water wasted.

Il canadese medio consuma 140 litri di acqua al giorno per tirare lo sciacquone del gabinetto. Gli esperti hanno calcolato che il fabbisogno giornaliero di acqua per sopravvivere e tenersi puliti è di 30 litri: nei paesi in via di sviluppo la maggior parte delle persone si accontenta di appena 10 litri al giorno. Nei paesi industrializzati, in cui la gente va al gabinetto in media cinque volte al giorno (1 per i solidi, 4 per i liquidi), i governi hanno cominciato a ridurre il volume d'acqua dello sciacquone. "L'Australia è al secondo posto come continente più arido del pianeta", sostiene Steve Cummings della Caroma Industries, azienda produttrice di wc. "Riceviamo continue richieste per ridurre il volume dell'acqua di scarico." Forse la soluzione sta in alcuni sofisticati dispositivi per il risparmio idrico, come il nipponico Otohime (principessa dello sciacquone). Grazie alla "principessa", appositamente ideata per le donne giapponesi, che tirano l'acqua in media 2 volte e mezzo ogni volta che vanno alla toilette per coprire i "rumori" imbarazzanti, basta premere un pulsante per azionare una registrazione con il suono dello sciacquone senza sprecare neanche una goccia d'acqua.

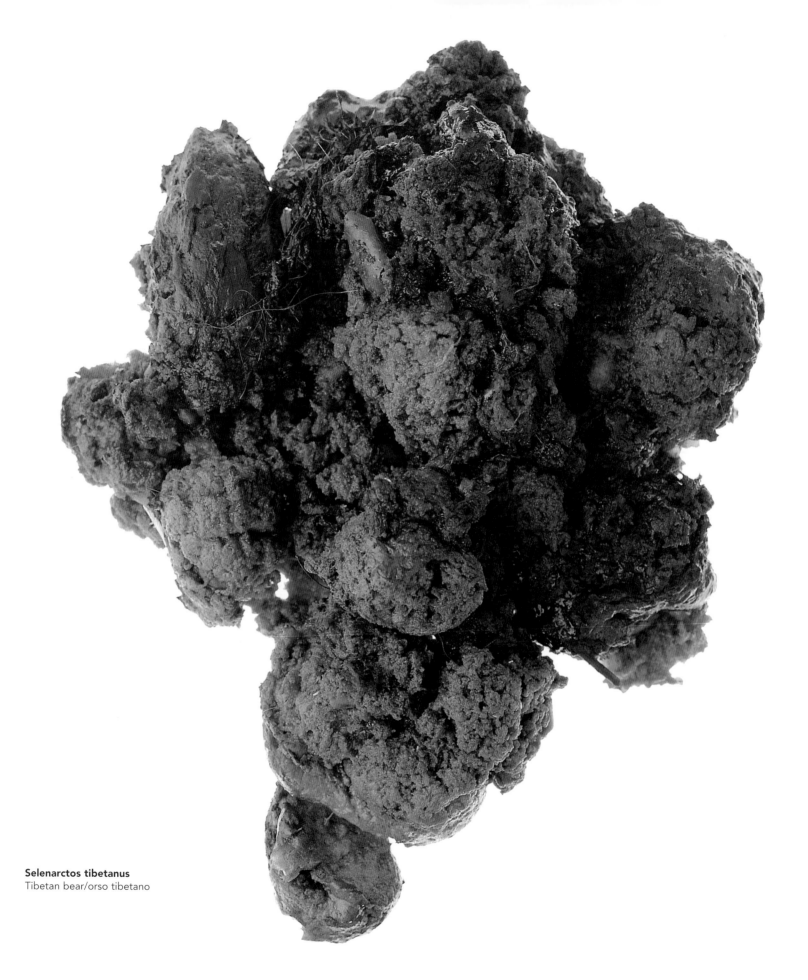

Selenarctos tibetanus
Tibetan bear/orso tibetano

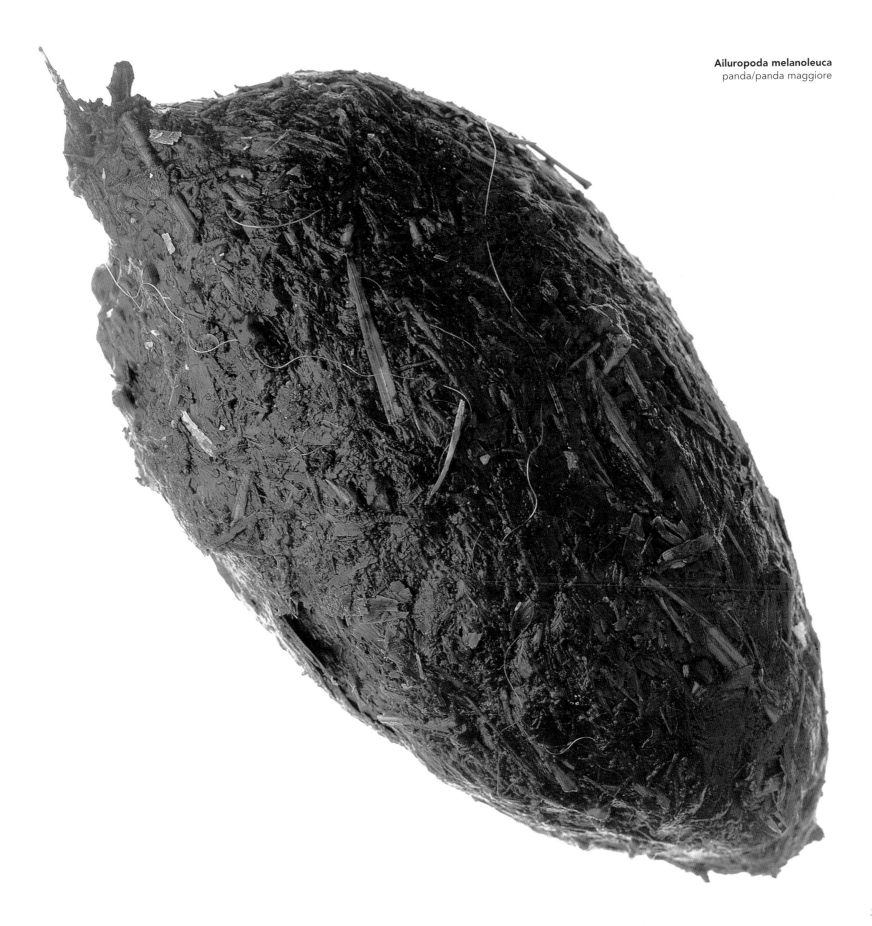

Ailuropoda melanoleuca
panda/panda maggiore

The average bowel movement lasts 6.5 minutes. If you're a factory worker, you might have to pay for every second. To boost productivity, some employers crack down on toilet breaks, issuing rest room time cards, fining people who take too long, and even restricting liquid intake on the job. And that's not all. "Humiliation is a tactic," says Kathryn Hodden of the International Confederation of Free Trade Unions in Belgium. "Bosses can do whatever they want, like make workers hold up their hand and ask permission. We've had complaints about a company making everyone carry the toilet key attached to a tire." Nor are legal employers the only ones interested in bowel movements. Police in Los Angeles, USA, recently discovered that one street gang's rules booklet limited drug dealers' toilet breaks to 15 minutes.

Per liberare l'intestino ci vogliono in media 6,5 minuti. Se siete operai, ve la potrebbero far pagare per ogni secondo passato al gabinetto. Per aumentare la produttività alcuni datori di lavoro hanno dichiarato guerra alle pause toilette, introducendo il cartellino anche per andare al bagno, multando chi ci rimane troppo a lungo e limitando addirittura il consumo di bevande sul luogo di lavoro. Ma non è tutto. "L'umiliazione è una delle tante tattiche utilizzate", spiega Kathryn Hodden della Confederazione Internazionale dei Sindacati Liberi in Belgio. "Il padrone può fare tutto quello che gli pare, per esempio obbligare i lavoratori a chiedere il permesso alzando la mano. Una società è stata denunciata perché obbligava i suoi dipendenti ad andare al bagno con la chiave della toilette legata a un copertone." Ma i datori di lavoro in regola non sono gli unici a interessarsi alle necessità fisiologiche. La polizia di Los Angeles (USA) ha recentemente scoperto, nel vademecum di una banda metropolitana, un regolamento secondo cui la pausa per il bagno per gli spacciatori di droga non dovrebbe superare i 15 minuti.

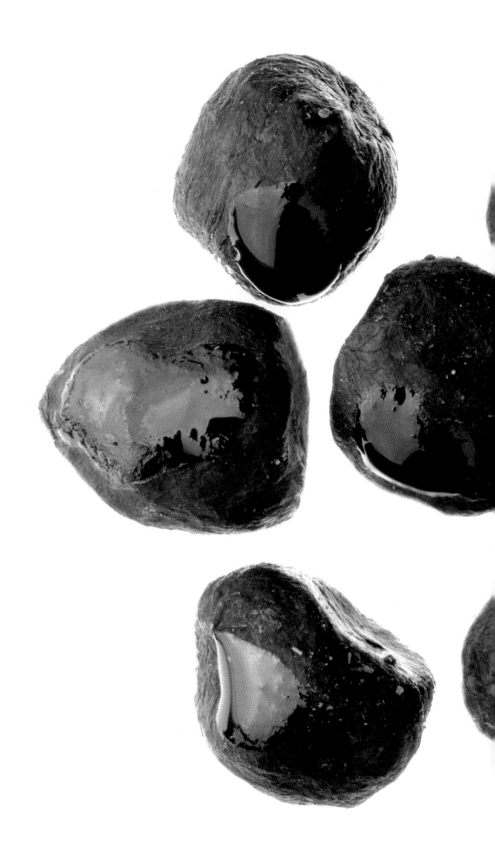

Capra hircus, goat/capra

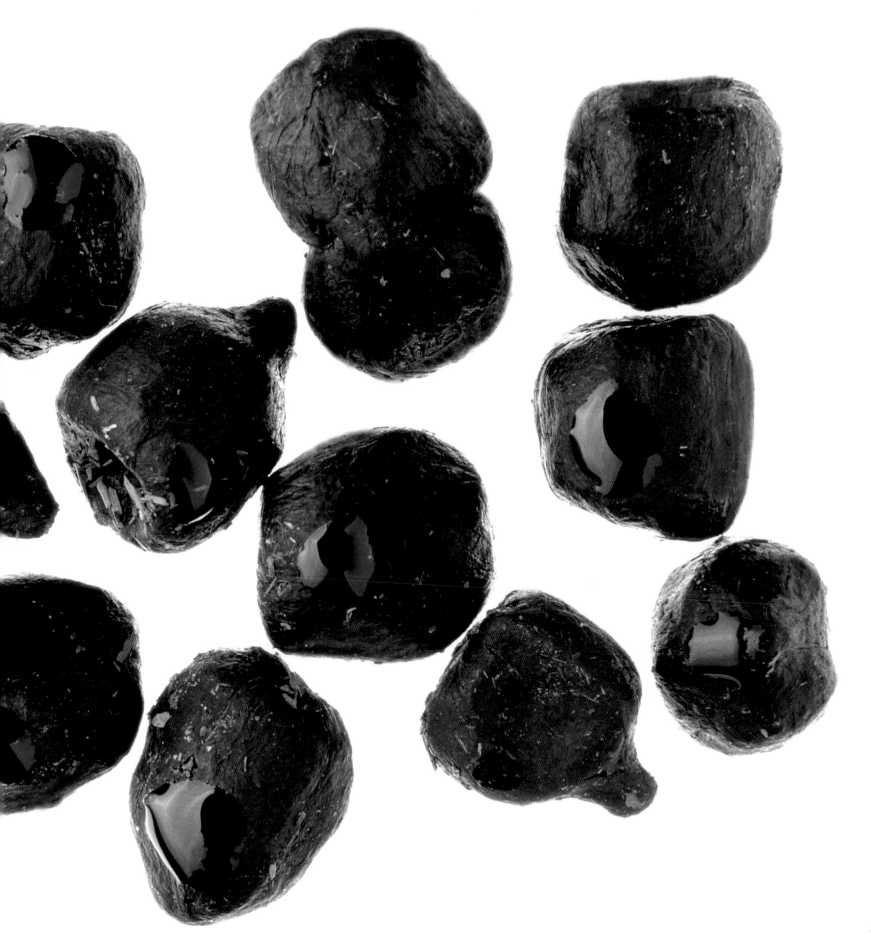

"We are entering an era in which people must be responsible for their odors," say the manufacturers of Etiquette, the Japanese pill for "people minding excrement smell." With more than 600,000 bottles sold in its first six months, Etiquette has found a special niche in the Japanese market: The company estimates that young women account for 40 percent of Etiquette's business. One customer, referred to only as "Miss B," claims the pills have changed her life. "When I shared a hotel room," she says, "the odor was really embarrassing. I became constipated rather than go to the bathroom." According to the manufacturer, Etiquette's special mixture of green tea, mushrooms and sugar eliminates excrement odor by "eradicating the responsible elements during digestion." How confident is the company about its product? "After three or four days," its brochure says, "You'd have to put your nose in the excrement to smell it."

"Stiamo entrando in un'epoca in cui le persone devono assumersi la responsabilità dei propri odori", dicono i produttori di Etiquette, la pillola giapponese creata appositamente per "chi si preoccupa della puzza dei propri escrementi". Con più di 600.000 confezioni vendute nei primi 6 mesi di commercializzazione, Etiquette si è conquistata una precisa nicchia di mercato in Giappone: l'azienda ha calcolato che il 40% degli acquisti viene effettuato da giovani donne. Una cliente, soprannominata "la Signorina B", sostiene che queste pillole le hanno cambiato la vita. "Quando dividevo una stanza d'albergo", racconta, "il cattivo odore mi metteva a disagio e diventavo stitica piuttosto che andare al bagno." Secondo la ditta produttrice, la speciale miscela della Etiquette, a base di tè verde, funghi e zucchero, elimina la puzza di cacca "estirpando le cause scatenanti durante la digestione". Ma fino a che punto l'azienda è sicura dell'efficacia del suo prodotto? "Dopo tre o quattro giorni", dice il dépliant, "devi mettere il naso nella cacca per sentirne l'odore."

When you flush a toilet, you're sending your excrement on an adventure. West London feces, for example, travel 32km through tunnels (some large enough to accommodate a double-decker bus) to a processing plant on the other side of the city. Cruising at 1m per second, they are joined by dead dogs, motorbikes, wooden planks and diapers. Once at the plant, they're filtered, and the excess water is treated and deposited in the river system. Twenty-eight hours after you flushed the toilet, a 100g "cake" of dehydrated sewage is incinerated and the heat used to power a steam turbine to generate electricity. It certainly sounds environmentally friendly. But the three million liters of sewage that Londoners create every day generate a paltry 8kw of electricity—enough to power only 80 of the 38,000 light bulbs that illuminate the city's Tower Bridge.

Quando tirate l'acqua del gabinetto, per i vostri escrementi comincia l'avventura. Le feci prodotte nella zona occidentale di Londra, per esempio, viaggiano per 32 km lungo gallerie (alcune così grandi da poter contenere un autobus a due piani) fino a un impianto di depurazione situato dall'altra parte della città. Gli escrementi, con una velocità di crociera di 1 m al secondo, hanno per compagni di viaggio cani morti, motociclette, assi di legno e pannolini. Una volta giunti a destinazione, vengono filtrati, mentre l'acqua in eccesso viene depurata e riversata nel sistema fluviale. Ventotto ore dopo aver tirato lo sciacquone, un "pane" di un etto di scarichi fognari essiccati viene incenerito e il calore della combustione serve ad azionare una turbina a vapore per generare energia elettrica. Il tutto con il massimo rispetto per la natura, o almeno così sembra... tutto sommato, i tre milioni di litri di liquami fognari prodotti ogni giorno dai londinesi generano 8 miseri kw di elettricità, sufficienti ad alimentare appena 80 delle 38.000 lampadine che illuminano il Tower Bridge.

Hippopotamus amphibus
hippopotamus/ippopotamo

Camelus dromedarius, dromedary/dromedario

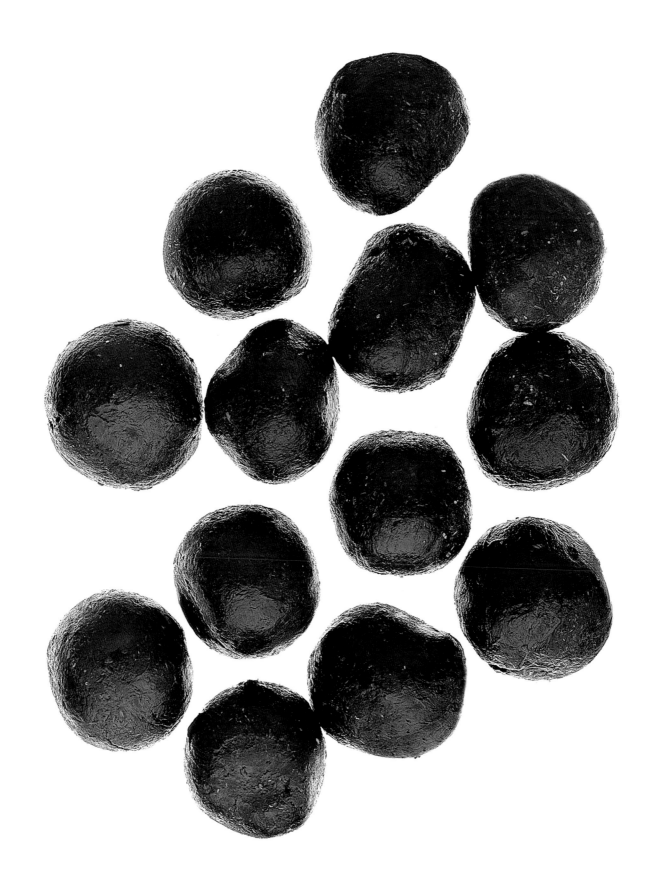

Shit can kill. With a billion viruses and bacteria per gram, human feces are the cheapest biological weapon around. *Pungi* sticks—sharpened bamboo spikes coated with caked excrement and planted in the ground—are designed to pierce boots and infect feet with fecal matter. Pungis planted by communist Viet Cong fighters caused half of all US casualties during the 1964-1973 Vietnam War. And across Southeast Asia, pungis are a favorite weapon of poorly funded guerilla movements: They're easily concealed in lush vegetation, and the tropical climate increases the chances that the infected foot will require amputation. Costing less than a barbed wire fence, pungis are now gaining popularity as low-tech security devices. According to weapons expert Charles Heyman of the UK-based Jane's Information Group, perimeters of excrement-dipped pungi now protect everything from heroin laboratories to vegetable gardens in Southeast Asia and sub-Saharan Africa.

Anche la merda può uccidere. Le feci umane, con una concentrazione di un miliardo di virus e batteri al grammo, sono l'arma biologica più a buon mercato che esista. I bastoncini *pungi* (spunzoni di bambù appuntiti ricoperti di escrementi compatti) vengono conficcati nel terreno in modo da trapassare la suola degli stivali e infettare il piede con la materia fecale. Fra il 1964 e il 1973, durante la guerra del Vietnam, i *pungi* piantati dai Viet Cong comunisti hanno messo fuori combattimento il 50% dei soldati americani. In tutto il sud-est asiatico questi bastoncini sono l'arma preferita dai guerriglieri senza altre risorse: non solo sono facili da nascondere nella vegetazione lussureggiante, ma il clima tropicale moltiplica le probabilità di dover amputare il piede infettato. Oggi i *pungi*, più economici di una recinzione di filo spinato, riscuotono un enorme successo fra i dispositivi di sicurezza a "bassa tecnologia". Come ci ha rivelato Charles Heyman, esperto di armi del Jane's Information Group (un servizio informativo con sede nel Regno Unito), in molte zone del sud-est asiatico e dell'Africa sub-sahariana un perimetro di *pungi* cosparsi di escrementi fa la guardia a qualunque cosa, dai laboratori di eroina agli orti.

Casuarius casuarius, cassowary/casuario

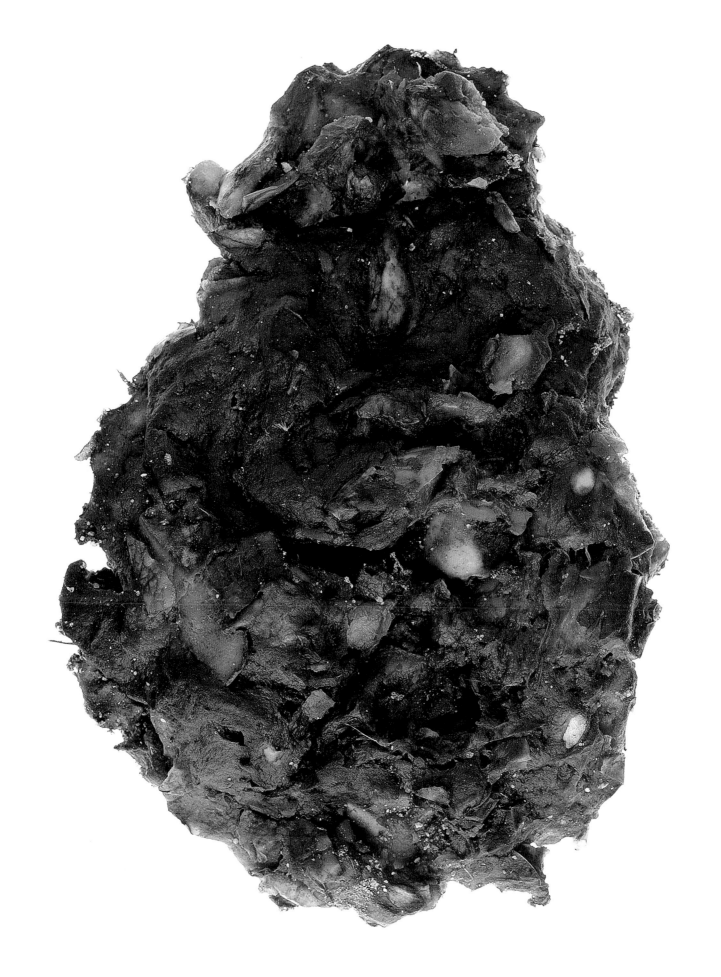

Feces actually start off yellow-brown in your intestine. Only after bacteria start munching on bilirubin (an end product of red blood cells) and the feces are dried and solidified in the lower intestine does the familiar brown color develop. (The lower intestines of newborn babies are still bacteria-free, so their poop is yellow.) You can color-code your feces by adjusting your diet. For a darker hue, eat large quantities of red meat. Milk will give stools a yellow tinge, while blackberries turn them slightly green. As for size and consistency, rich, fatty foods like eggs and cheese generate small, slow-moving turds. The more water in your food, the bigger the feces: For a larger stool, eat foods containing water-retaining fiber like vegetables and bran. Texture can be gained by eating more corn and seed foods like tomatoes, pepper or watermelon: The kernels and seeds often remain undigested and come out whole the other end.

Al momento di mettersi in cammino nell'intestino, le feci in realtà sono di un colore ocra giallastro. Soltanto dopo che i batteri hanno cominciato a divorare la bilirubina (un prodotto di scarto dei globuli rossi) e che le feci si sono seccate e solidificate nella parte inferiore dell'intestino, acquistano il classico colore marrone. Nei neonati, invece, il colon è ancora privo di batteri e per questo fanno la cacca gialla. Si possono colorare gli escrementi come si vuole: basta regolare la dieta. Per ottenere una tonalità più scura, basta consumare grandi quantità di carne rossa. Con il latte si otterrà una sfumatura giallastra, mentre le more daranno una leggera gradazione sui toni del verde. Quanto a densità e dimensioni, gli alimenti sostanziosi e ricchi di grasso come le uova e il formaggio creano dei grumi piccoli e lenti ad uscire. Quanta più acqua è presente negli alimenti, tanto più grande sarà la cacca: per farla ancora più grande, bisogna nutrirsi di cibo ricco di fibre come la verdura e la crusca, che assorbono molta acqua. Per la consistenza, invece, ci si può sbizzarrire mangiando più mais e alimenti con i semi come pomodori, peperoni o anguria: i semi e i chicchi spesso non vengono digeriti e verranno fuori perfettamente intatti.

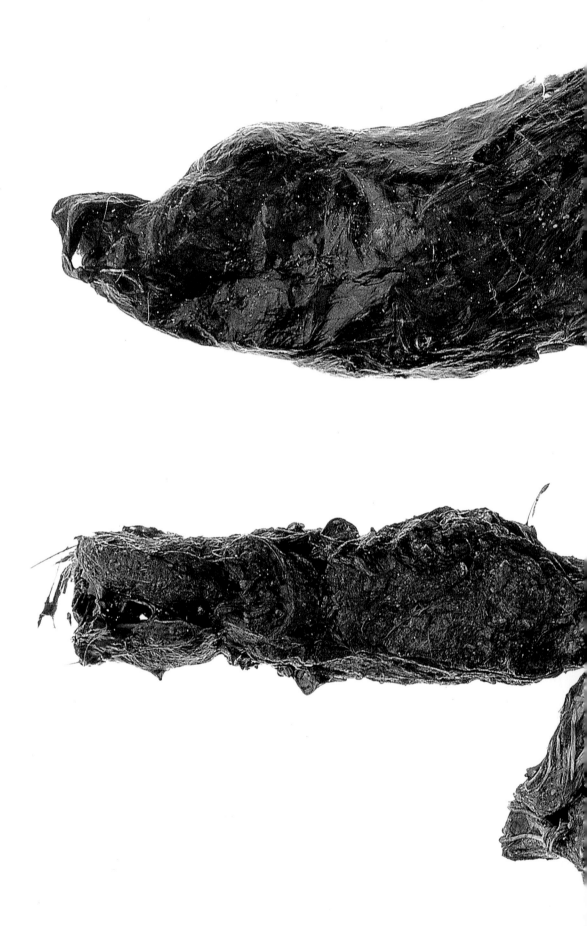

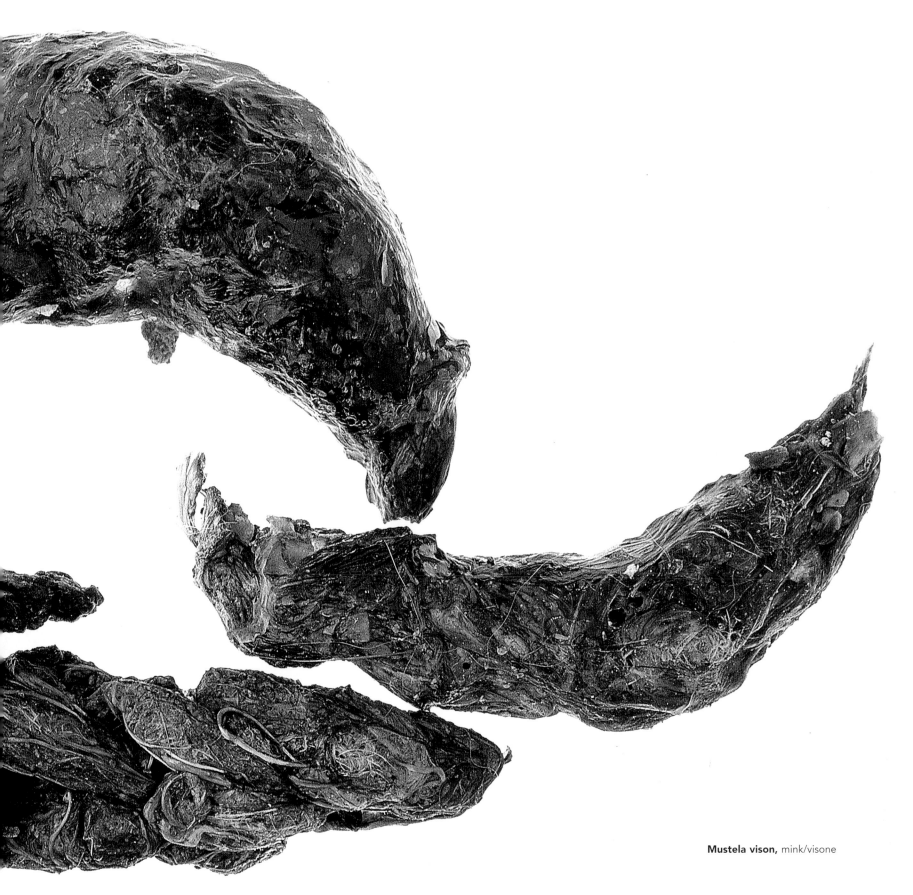

Mustela vison, mink/visone

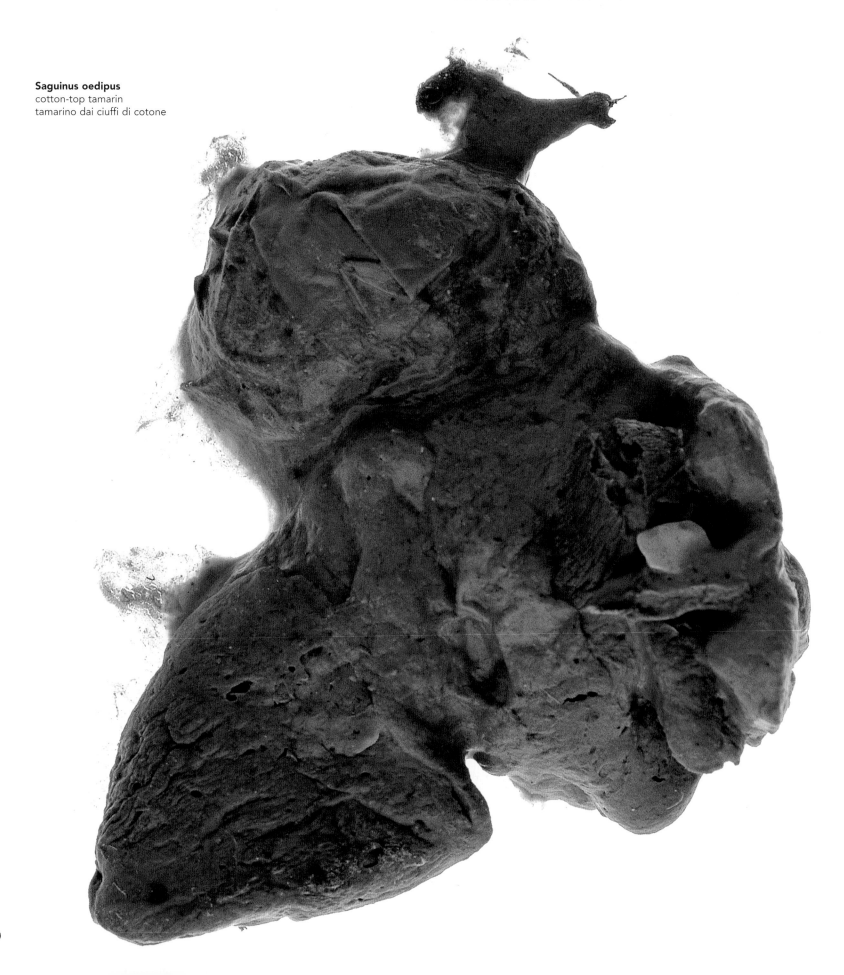

Saguinus oedipus
cotton-top tamarin
tamarino dai ciuffi di cotone

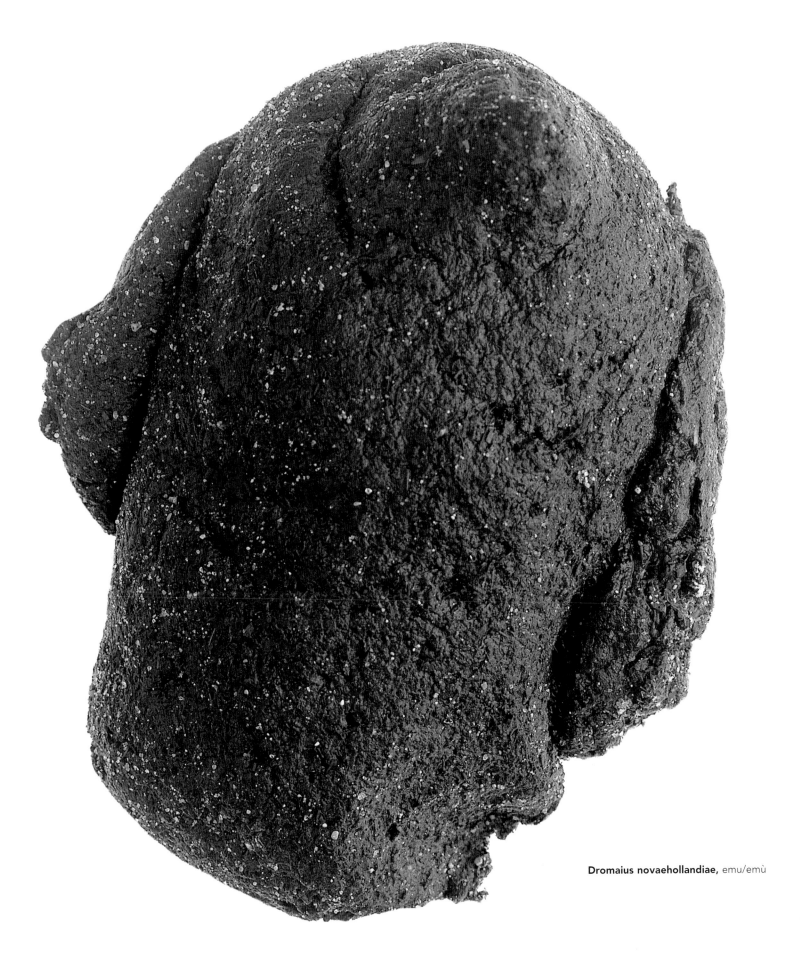

Dromaius novaehollandiae, emu/emù

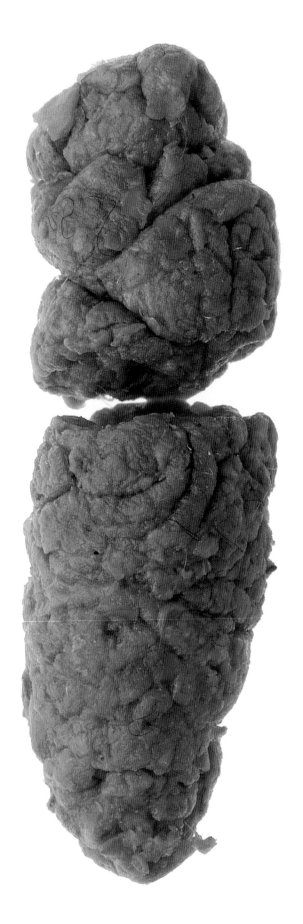

"Tracing the history of the evolution of toilets seems a bit ironic in India," says the founder of India's Museum of Toilets in Delhi, Dr. Bindeshwar Pathak. "Most people here still defecate in the open." Nonetheless, Dr. Pathak spent years scouring the planet for information on lavatories, and his museum now chronicles the glorious rise of the toilet from 2,500 BC to the present day. Exhibits include dozens of privies, chamber pots, and a copy of King Louis XII's throne, complete with built-in commode (the French monarch would defecate in public and eat in private). And Dr. Pathak's social reform organization, Sulabh International, has earned its own place in toilet history: In India, where 70 percent of the population has no adequate sanitation, the organization has set up 650,000 toilets that are used by 10 million people daily. Men pay one rupee (US$0.02), women and children go for free.

"Ripercorrere la storia dell'evoluzione delle toilette sembra un po' paradossale in India", ammette il dott. Bindeshwar Pathak, fondatore del Museo del Gabinetto a Delhi. "Quasi tutti in questo paese continuano a defecare all'aperto." Ciononostante, il dott. Pathak ha trascorso anni interi a rastrellare il pianeta in cerca di informazioni sui bagni e oggi il suo museo offre una cronistoria della gloriosa ascesa delle toilette dal 2500 a.C. ai giorni nostri. Fra le attrazioni esposte figurano decine di latrine, vasi da notte e una copia del trono di re Luigi XII con tazza incorporata (il monarca francese aveva l'abitudine di defecare in pubblico e mangiare in privato). Inoltre, la Sulabh International, l'organizzazione per il progresso sociale del dott. Pathak, si è guadagnata il suo posto nella storia dei gabinetti facendo installare in India, dove il 70% della popolazione non dispone di servizi igienici adeguati, ben 650.000 vespasiani, che registrano un'affluenza giornaliera di 10 milioni di persone. Gli uomini pagano 35 lire, mentre l'ingresso è gratis per donne e bambini.

Lemur macaco, lemur/lemure

Termites (close cousins of cockroaches) build huge towers from regurgitated wood, saliva and their own excrement. If built to a human scale, the towers would be 2km high. But termites don't have a monopoly on unusual building materials: Dung has been used for centuries in the human construction industry, too. The Japanese reportedly solidify human excrement by subjecting it to high temperatures, then using it in road construction, while Afghans build walls with camel dung mixed with mud and straw. The Maasai of Kenya build entire huts out of cow dung: Women (who are responsible for home building) fashion a frame with thin sticks, then mix fresh manure with ash, and plaster it on the frames with their bare hands. "These houses are really easy to make," says Nosiabai Simei. "They are cool in the heat and warm when it's cold. And they smell nice."

Le termiti (parenti strette degli scarafaggi) costruiscono enormi torri rigurgitando una miscela a base di legno, saliva ed escrementi. Proiettando le proporzioni su scala umana, i termitai sarebbero alti 2 km. Ma le termiti non hanno l'esclusiva sull'uso di materiali da costruzione insoliti: le feci vengono infatti utilizzate da secoli anche nell'edilizia umana. I giapponesi, a quanto pare, solidificano gli escrementi umani sottoponendoli a temperature elevate e li utilizzano in seguito per costruire strade, mentre gli afghani realizzano muri con sterco di cammello mischiato a fango e paglia. I masai del Kenya edificano intere capanne con il letame di mucca: le donne (preposte alla costruzione delle case) assemblano un'intelaiatura di asticelle di legno, poi mischiano lo sterco con un po' di cenere e lo spalmano sull'ossatura a mani nude. "Sono facilissime da costruire", spiega Nosiabai Simei. "Sono fresche quando fa caldo e calde quando fa freddo. E poi hanno un buon odore."

Toilet training is a child's first major conflict. On one hand, parents sick of changing diapers want their children to use a toilet as soon as possible. On the other, toddlers object to being told when to let loose. Saying no, say psychologists, is probably the first chance toddlers have to assert their individuality. Frustrated parents should think twice before getting mad, though. A child's nervous system is not developed enough to control the sphincter until the age of about two anyway, and according to Freudian psychologists, toilet training carries lifelong consequences if not done correctly. Children punished for soiling their diapers can become afraid to throw things away or make decisions. And parents can scar their children without saying a word: Babies consider their first bowel movement in the potty as a gift to mom or dad and are wounded when parents immediately dispose of it.

Per un bambino, imparare ad andare al gabinetto è la prima grande causa di conflitto. Da un lato, i genitori non ne possono più di cambiare pannolini e vorrebbero che il bimbo cominciasse ad andare al bagno il più presto possibile; dall'altro, i frugoletti non sopportano l'idea di sentirsi dire quando la devono fare. Dire no, secondo gli psicologi, è probabilmente la prima occasione per affermare la propria individualità. I genitori frustrati, però, dovrebbero pensarci due volte prima di andare in escandescenze. Fino all'età di due anni circa il sistema nervoso di un bambino non è ancora abbastanza sviluppato per poter controllare lo sfintere e, secondo gli psicologi freudiani, se il metodo per insegnare ad andare al gabinetto è sbagliato, può lasciare il segno per tutta la vita. I bambini puniti per aver sporcato i pannolini, in seguito possono aver paura di gettare via qualcosa o di prendere una decisione. E i genitori possono marchiare i propri figli senza dire neanche una parola: i marmocchi, convinti che la prima "popò" nel vasino sia un regalo per mamma e papà, ci rimangono malissimo se i genitori la gettano via immediatamente.

Left/A sinistra: **Felis catus,** cat/gatto
Right/A destra: **Canis familiaris,** dog/cane

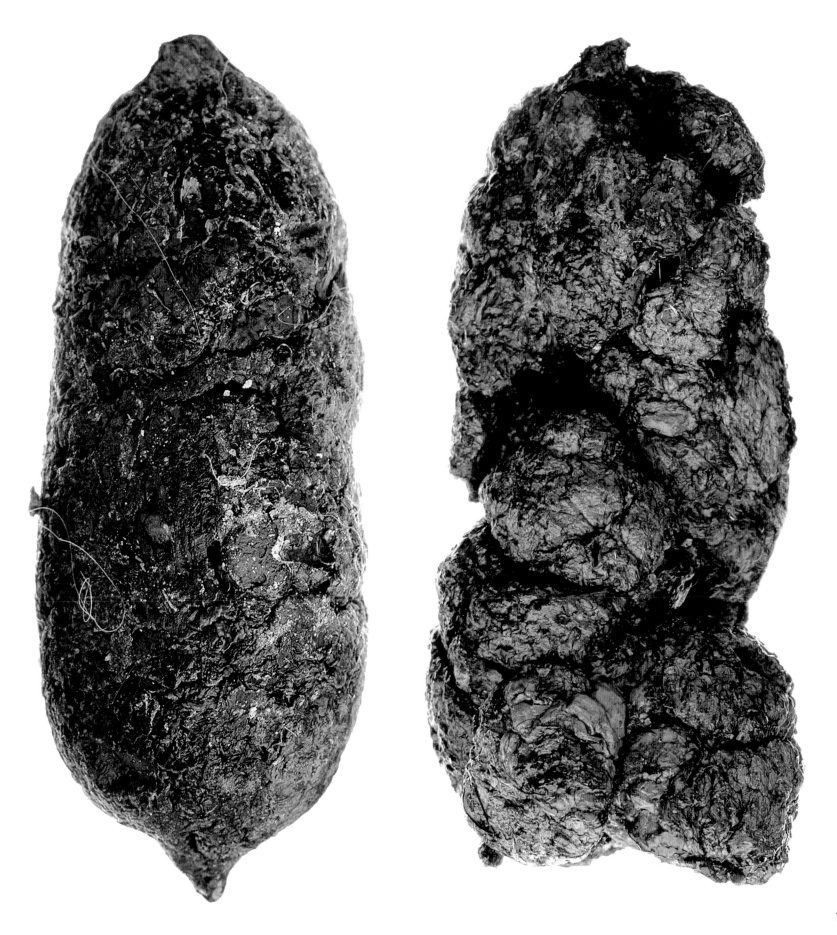

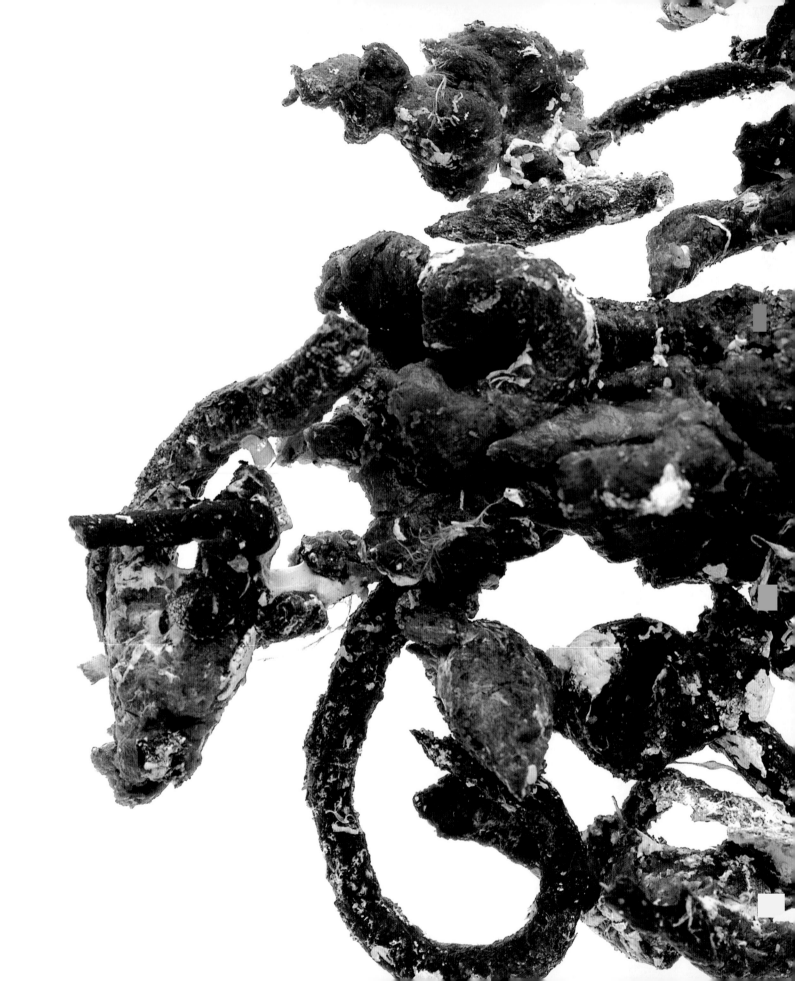

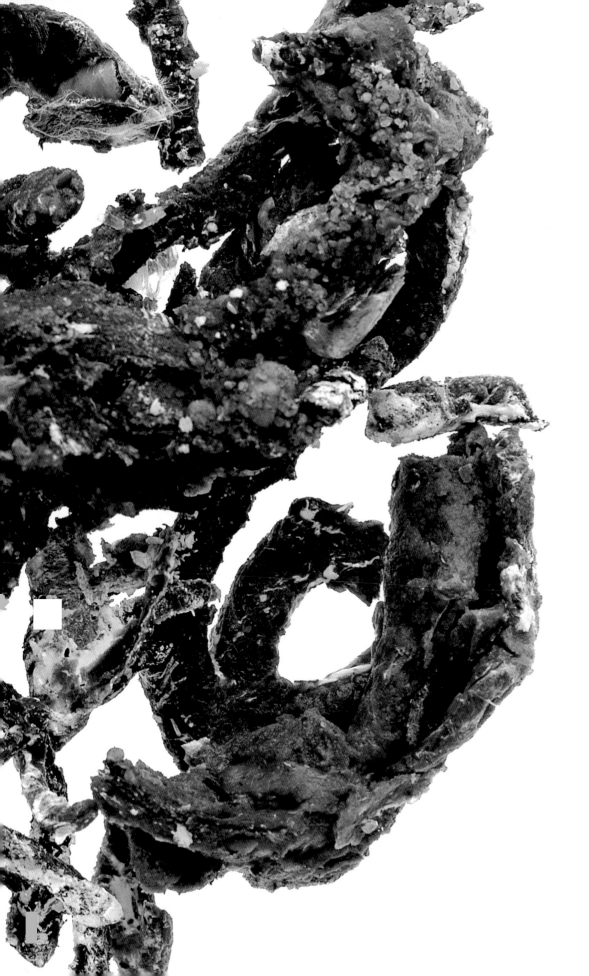

Ara ararauna, parrot/ara

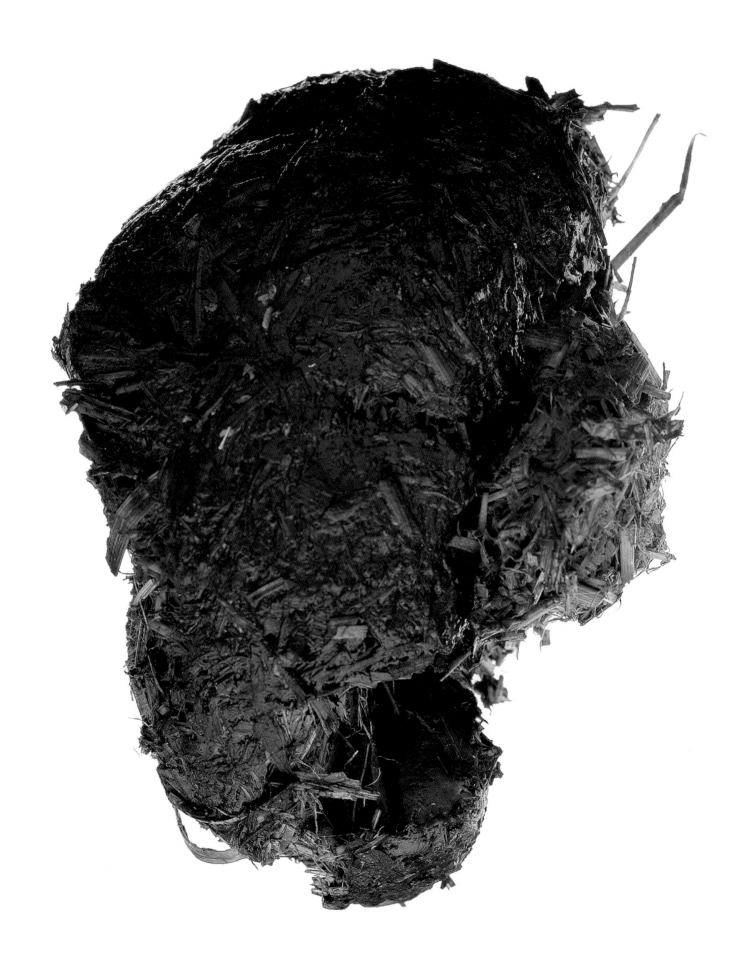

Major disasters may cause havoc with water and sewage systems. To make your own emergency toilet, you'll need: One medium-size plastic bucket with a tight lid, two boards, heavy-duty plastic garbage bags and ties, a disinfectant like chlorine bleach, and toilet paper or towelettes. Line the bucket with a garbage bag and make a seat by placing two boards parallel to each other across the bucket. (If you have an old toilet seat, use that.) To sanitize the waste, pour some disinfectant into the container. Cover the container tightly when not in use. Bury garbage and human waste to avoid the spread of disease by rats or insects: Dig a pit 1m deep and at least 15m downhill of or away from any well, spring or water supply.

Le calamità naturali possono mandare in tilt il sistema idrico e fognario. Ecco che cosa serve per costruirsi un gabinetto d'emergenza: un secchio di plastica di medie dimensioni con un coperchio ermetico, due assi, alcuni sacchi della spazzatura molto resistenti, dello spago, un disinfettante tipo varechina al cloro, carta igienica o fazzoletti di carta. Rivestite l'interno del secchio con una busta dell'immondizia e fate un sedile mettendo due assi parallele sui due lati del secchio. Se avete una vecchia tavoletta a portata di mano, andrà benissimo. Per distruggere i batteri fecali, versate del disinfettante nel contenitore e poi, quando non lo usate, chiudetelo bene con il coperchio. Sotterrate i rifiuti e gli escrementi per evitare un'epidemia causata da ratti o insetti: scavate una fossa profonda un metro e distante almeno 15 m (o comunque il più lontano possibile) da pozzi, sorgenti o bacini idrici.

Tamnophis sirtalis, serpent/serpente giarrettiera
Opposite/A fianco: **Tapirus indicus,** Malayan tapir/tapiro

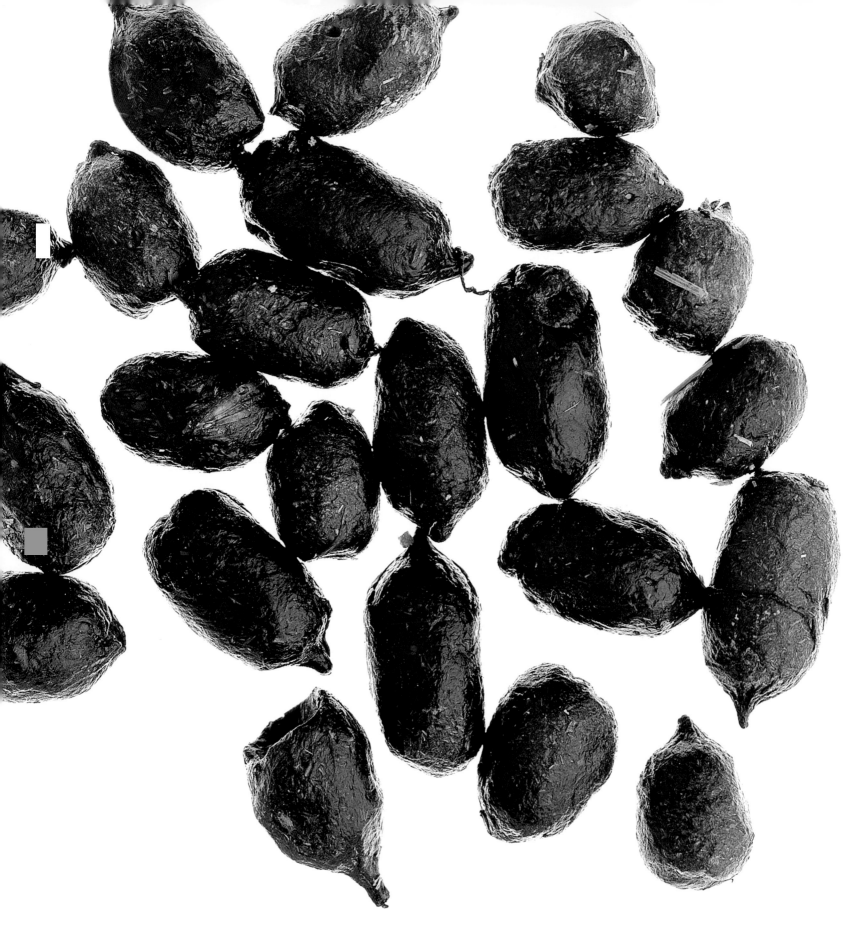

Pigs defecate four times as much as humans. Their excrement is potent stuff: Some 150 gases found in pig manure can eat through metal and corrode electrical wiring. The hydrogen sulfide (which smells like rotten eggs) released from liquid manure in extreme heat can kill pigs on the spot. Inhaling it can paralyze and cause total collapse in humans—and the gas actually disables your sense of smell, so there's no forewarning of danger. Human feces aren't harmless, either: "In China there are rumors of toilets blowing up in the mornings," divulges one latrine expert. "The first visitor comes in, slightly stirs up the noxious gases generated overnight, lights a cigarette and throws the burning match between his legs. But it's hard to verify—it's not the sort of thing the press covers over here."

I maiali defecano il quadruplo rispetto agli umani. E con i loro escrementi c'è poco da scherzare: i circa 150 gas esalati dal letame suino possono intaccare i metalli e corrodere i fili elettrici. Il solfuro d'idrogeno (che puzza di uova marce), emesso dal letame liquido quando fa molto caldo, può addirittura uccidere i maiali sul colpo e se viene inalato da un essere umano può causare una paralisi o un collasso... Fra l'altro, il gas mette fuori gioco l'olfatto, quindi non si ha nessuna avvisaglia del pericolo. Ma neanche le feci umane sono innocue. "In Cina circolano storie di gabinetti che esplodono la mattina", svela un esperto di latrine. "La prima persona che va al bagno smuove i gas malefici accumulatisi durante la notte, accende una sigaretta e butta il fiammifero ancora acceso fra le gambe. Ma è difficile scoprire come sono andate veramente le cose: sono argomenti che non finiscono sui giornali da queste parti."

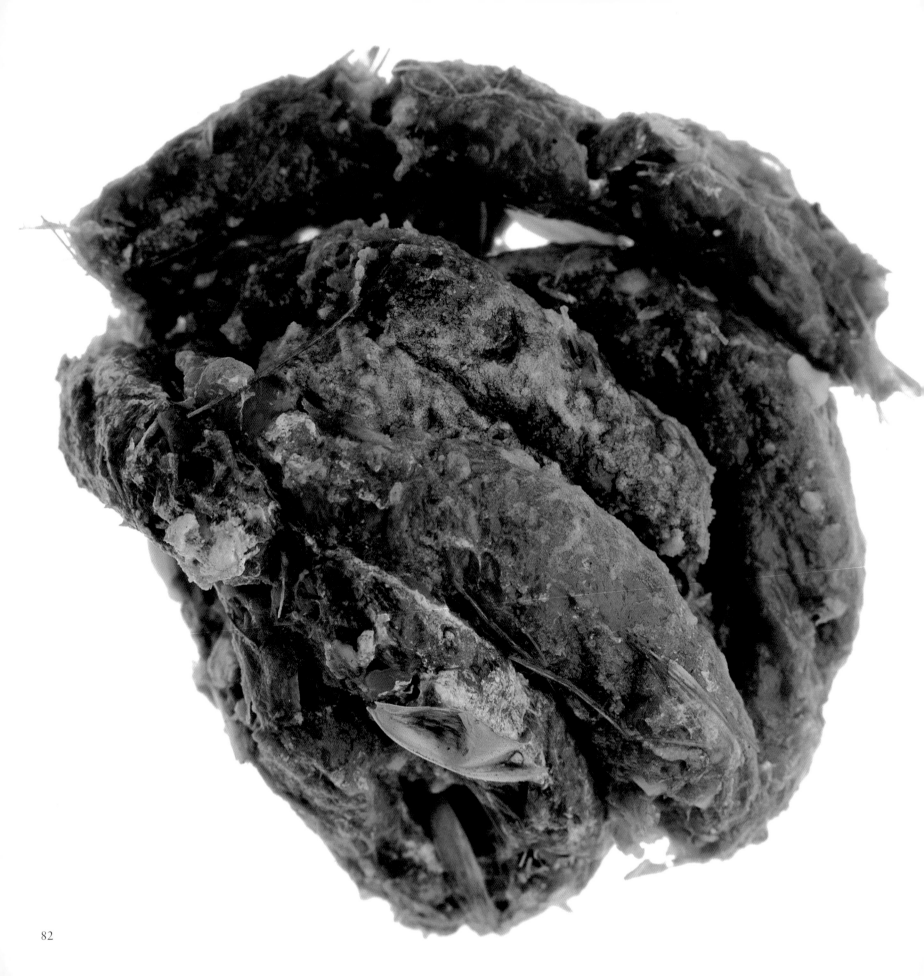

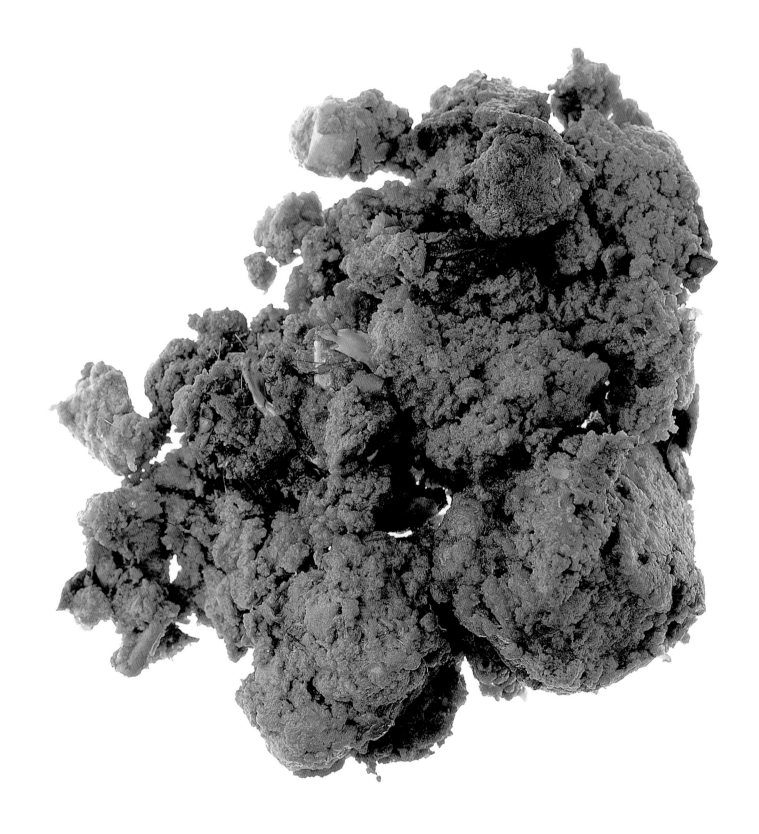

Tremarctos ornatus, spectacled bear/orso dagli occhiali
Opposite/A fianco **Gallus domesticus,** cock/gallo

For aficionados of anal sex with an aversion to feces, the use of a condom is advisable: Otherwise, the penis may collect feces and bits of undigested food, like corn. If you do like to include excrement in your sexual activity, though, you're certainly not alone. About 20 percent of sadomasochists play with urine or feces during sex, and coprophiliacs enjoy watching each other defecate, using excrement during sex, and synchronizing orgasms with bowel movements. In Japan, sex shops sell schoolgirls' panties streaked with excrement for ¥5,000 (US$35). Psychologists attribute a fascination with excrement to the thrill of breaking taboos. But the smell may have something to do with it: The brain registers pungent odors in the limbic region, which is also responsible for erotic urges. If your tastes run to excrement, but your partner isn't game, your fetish could be pricey. In France, one hour with dominatrixes willing to defecate on their clients' faces costs about FF3,000 ($500).

Per i patiti del sesso anale con un'avversione per gli escrementi, è consigliabile usare il preservativo, altrimenti il pene può impiastricciarsi di feci e pezzetti di cibo non digerito, come il mais. Invece, se vi piace unire gli escrementi all'attività sessuale, state pur certi di non essere i soli. Circa il 20% dei sadomasochisti giocano con l'urina o le feci quando fanno sesso, i coprofiliaci se la godono a guardarsi l'un l'altro nell'atto di defecare, usano gli escrementi durante il sesso e sincronizzano l'orgasmo con la ginnastica intestinale. In Giappone i sex shop vendono mutandine di scolarette striate di feci per 63.000 lire. Gli psicologi sostengono che il fascino esercitato dalla cacca sia legato al brivido di infrangere i tabù. Ma forse anche l'odore gioca la sua parte: il cervello registra gli odori pungenti nella regione limbica, in cui si originano anche gli stimoli erotici. Se andate pazzi per gli escrementi, ma il vostro partner non è dello stesso parere, questa mania potrebbe costarvi cara. In Francia un'ora con una dominatrice disposta a defecare sulla faccia dei clienti costa circa 880.000 lire.

Feces "are the major tool in carnivore biology," says Dr. Nigel Dunstone of the UK's Durham University. Carnivore biologists use "scats" (feces) to investigate the diet of almost every species of carnivore, including jaguars, mink and bears. "Using genetic techniques, you can identify which animal a scat came from, its population size, even how far the individual animal has traveled." The scats are collected in polythene bags, dried, and then teased apart. Larger droppings—a bear scat can weigh 1kg—are placed in a tube and mixed with bleach so that bones and hairs can be distinguished from the excrement. "Without this analysis," Dr. Dunstone continues, "you'd have to kill the animals and extract their stomach contents, which in terms of conservation is a no-no. If the scats are fresh, it can get a bit whiffy, and we have to do it outside. We wear gloves, a disposable mouth mask—and lots of cologne."

Le feci "sono un ausilio fondamentale per la biologia dei carnivori", afferma il dott. Nigel Dunstone della Durham University, nel Regno Unito. Gli zoologi usano le "fatte" (feci) per sviscerare le abitudini alimentari di tutte le specie carnivore, come i giaguari, i visoni e gli orsi. "Grazie alle tecniche genetiche, è possibile scoprire da quale individuo proviene una fatta, l'entità della popolazione e addirittura quale distanza ha percorso il singolo animale." Le fatte vengono raccolte in sacchetti di polietilene, lasciate seccare e quindi divise. Lo sterco più grande (una fatta d'orso può pesare 1 kg) viene infilato in una grande provetta e mescolato con varechina per poter separare le ossa e i peli dalle feci. "Senza questa analisi", prosegue il dott. Dunstone, "bisognerebbe uccidere gli animali ed estrarre il contenuto dello stomaco, il che sarebbe inammissibile per la protezione della specie. Se le fatte sono fresche, l'ambiente circostante diventa abbastanza puzzolente e quindi lavoriamo all'aria aperta. Mettiamo i guanti, una mascherina usa e getta e un sacco di profumo."

Sus scrofa, wild boar/cinghiale

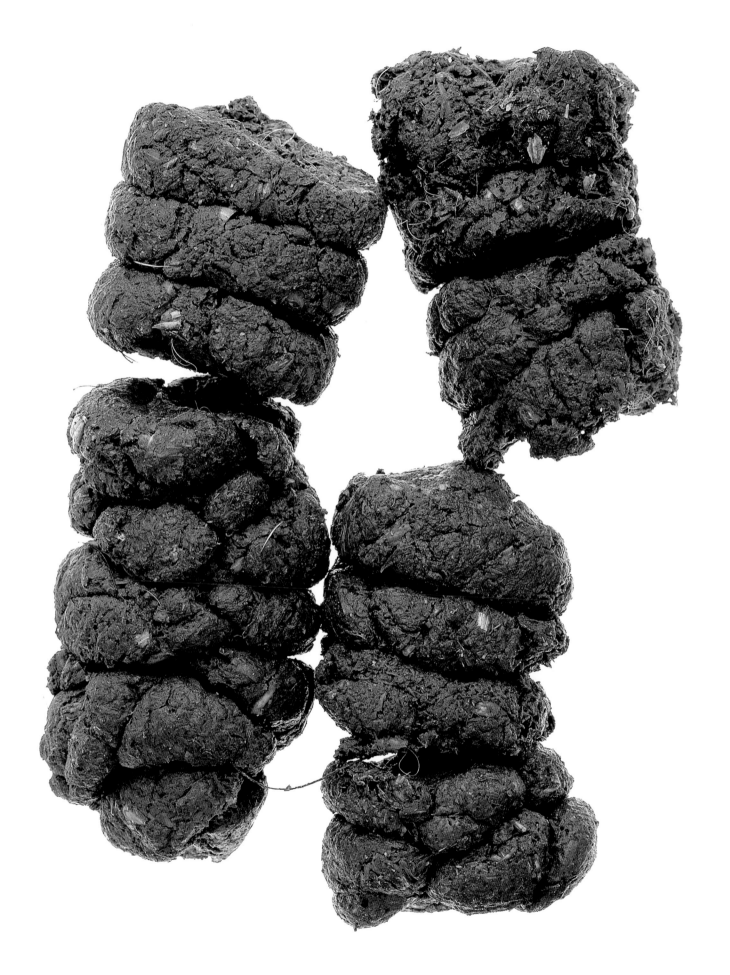

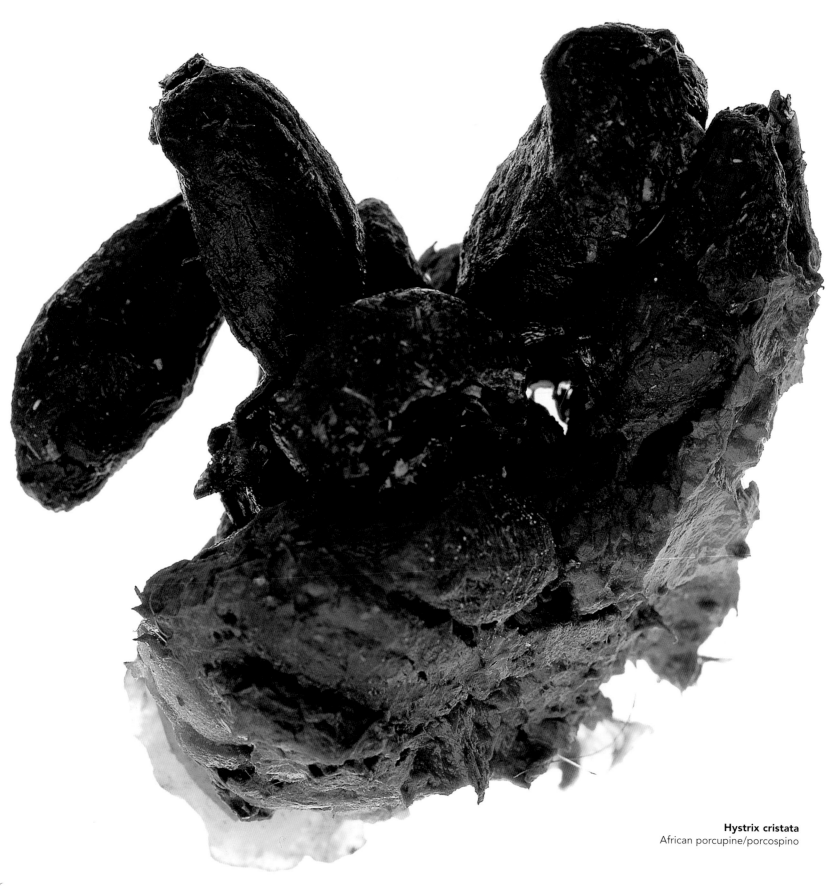

Hystrix cristata
African porcupine/porcospino

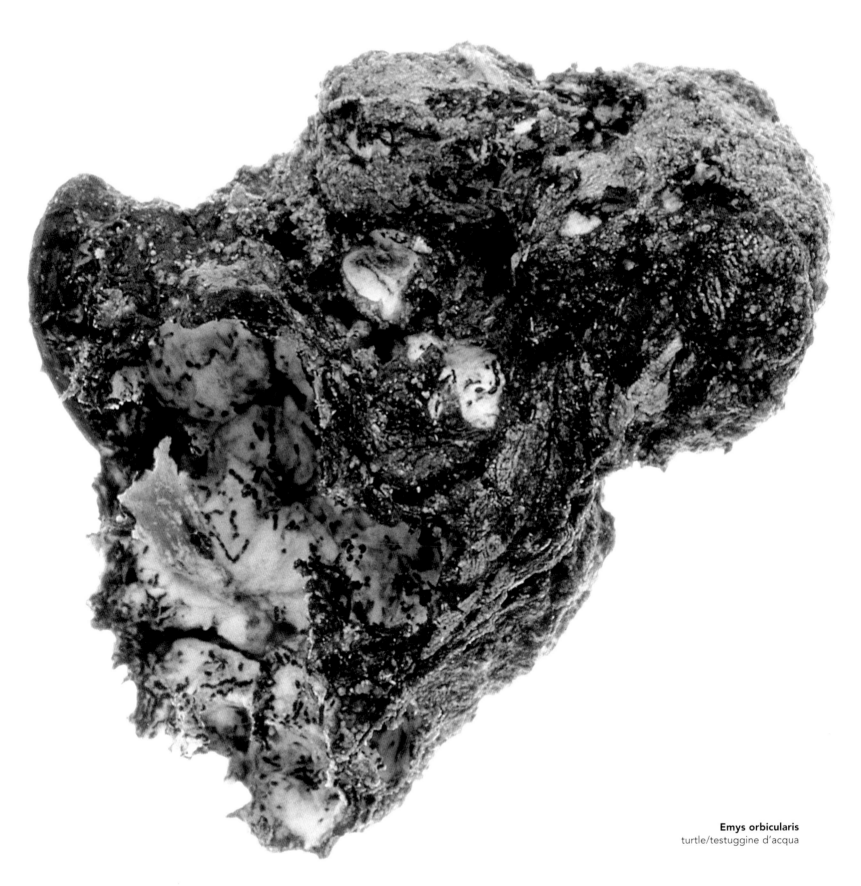

Emys orbicularis
turtle/testuggine d'acqua

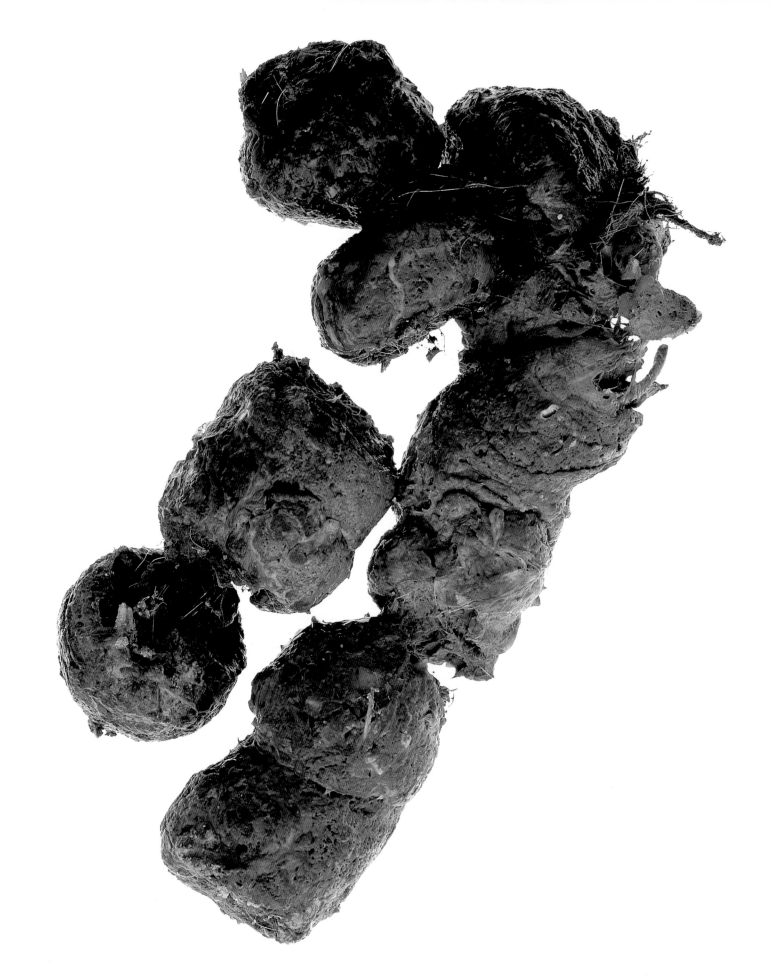

Excrement beauty products are nothing new in Japan, where Nightingale Droppings moisturizer is a popular skin treatment, and feces are even used to make stylish jewelry. Tokyo's Sewerage Bureau offers advice on how to make jewelry from sewage. The brown, marblelike pieces—formed by exposing sewage to high temperatures and pressure—are used in necklaces, earrings, tiepins and cuff links. "The Japanese call it metro-marble," says Graham Amy of the UK's Southern Water company. "But in real terms it's what comes out of your bottom."

In these days of advanced surveillance, even bowel movements aren't safe from scrutiny. According to a recent study, American workers are being watched 63 percent of the time: 40 percent of employers record telephone calls, 16 percent videotape offices—and some companies take it even further. Firms in the UK and USA are currently under investigation for installing video cameras in employee toilets. But according to most privacy laws, they're perfectly entitled to—it's usually legal to videotape on private property. Electronic snooping isn't confined to the workplace, though: Coprophiliacs (who get sexual pleasure from excrement) and voyeurs sometimes install cameras in toilets. American singer Chuck Berry was convicted in 1991 for videotaping 200 women in the rest room of his Missouri restaurant, and videos of unsuspecting women in lavatories are readily available on the Internet. Can nothing protect the sanctity of the toilet? Not yet, says UK-based civil rights group Liberty. "This is an area where technology has developed much faster than the law."

I prodotti di bellezza a base di escrementi non sono certo una novità in Giappone, dove la crema idratante Nightingale Droppings (cacche d'usignolo) è un trattamento per la pelle richiestissimo e le feci diventano addirittura eleganti creazioni di bigiotteria. L'Ufficio Fognario di Tokyo fornisce utili consigli su come ottenere un gioiello dallo scarico del gabinetto. Con gli esemplari marroni e marmorizzati (ottenuti sottoponendo il liquame fognario a temperature e pressioni elevate) si fanno collane, orecchini, spilli da cravatta e gemelli. "I giapponesi lo chiamano metromarmo", racconta Graham Amy, dell'azienda britannica Southern Water. "Ma in realtà è quello che ti esce dal sedere."

In quest'epoca di sistemi di sorveglianza evoluti neanche i bisogni fisiologici sfuggono ai controlli. Secondo un recente studio, i lavoratori americani vengono spiati nel 63% dei casi: il 40% dei datori di lavoro registra le telefonate, il 16% riprende gli uffici con una videocamera... e delle aziende si spingono ancora più oltre. Alcune ditte nel Regno Unito e negli USA sono sotto inchiesta per avere installato videocamere nei gabinetti usati dai dipendenti. A quanto pare ne hanno tutti i diritti, stando alla maggior parte delle leggi sulla *privacy*: è assolutamente lecito fare delle riprese in una proprietà privata. Ma i "ficcanaso" elettronici non si accontentano del luogo di lavoro: i coprofiliaci (per i quali il piacere sessuale è legato agli escrementi) e i guardoni a volte installano delle telecamere nelle toilette. Nel 1991 il cantante americano Chuck Berry è stato condannato per aver filmato 200 donne nei bagni del suo ristorante nel Missouri e su Internet si trovano facilmente video di donne ignare nei bagni pubblici. Ma non c'è proprio modo di proteggere la sacrosanta intimità al gabinetto? Non ancora, spiega Liberty, un'associazione per la difesa dei diritti civili con sede nel Regno Unito. "In questo settore la tecnologia si è sviluppata molto più rapidamente della legislazione."

Panthera pardus, black panther/pantera nera

Defecation—a right or a privilege? Worldwide, states are still working on a consistent public toilet policy. In Vietnam, it can take hours to find one (there are no signs to indicate their presence.) In China's big cities, locals may pay Y0.3 (US$0.04) or so per toilet visit—foreigners are charged double. In rural China you'll be squatting over a trough, with no doors, but it's free. (Latrines are usually so dirty, though, that people prefer to defecate in garbage dumps, reports a resident). For cheaper toilet options, move to British Columbia, Canada, where the Public Toilet Act makes it illegal to charge; or become a student in Jakarta, Indonesia, where you're entitled to a 60 percent discount. If you're caught short in Singapore, though, keep your wallet handy: Not flushing is an offense, and undercover health officials lurk in rest rooms to issue on-the-spot fines of S$29 ($17). Repeat offenders can be charged S$925 ($558).

Defecare è un diritto o un privilegio? In tutto il mondo gli statisti devono ancora trovare soluzioni coerenti a livello di politica dei bagni pubblici. In Vietnam a volte ci vogliono ore per trovarne uno, dato che non ci sono segnali per indicarne la presenza. Nelle metropoli cinesi spesso gli abitanti devono pagare 4 lire per entrare in un vespasiano, mentre il prezzo raddoppia per gli stranieri. Nelle campagne, invece, ci si può accovacciare su un trogolo: non ci sono porte, ma almeno è gratis. Le latrine di solito sono così sporche che la gente preferisce comunque defecare nelle discariche di rifiuti, a detta di un residente. I vespasiani meno cari del mondo sono nella British Columbia, in Canada, dove la Public Toilet Act (legge sulle toilette pubbliche) vieta di far pagare l'entrata; a Giacarta, in Indonesia, gli studenti hanno diritto a uno sconto del 60%. Per un'urgenza a Singapore, tenete il portafoglio a portata di mano: non tirare lo sciacquone è un reato e i funzionari sanitari, in agguato nelle toilette pubbliche, appioppano multe di 30.000 lire da pagare all'istante. I trasgressori recidivi possono sborsare fino a 950.000 lire.

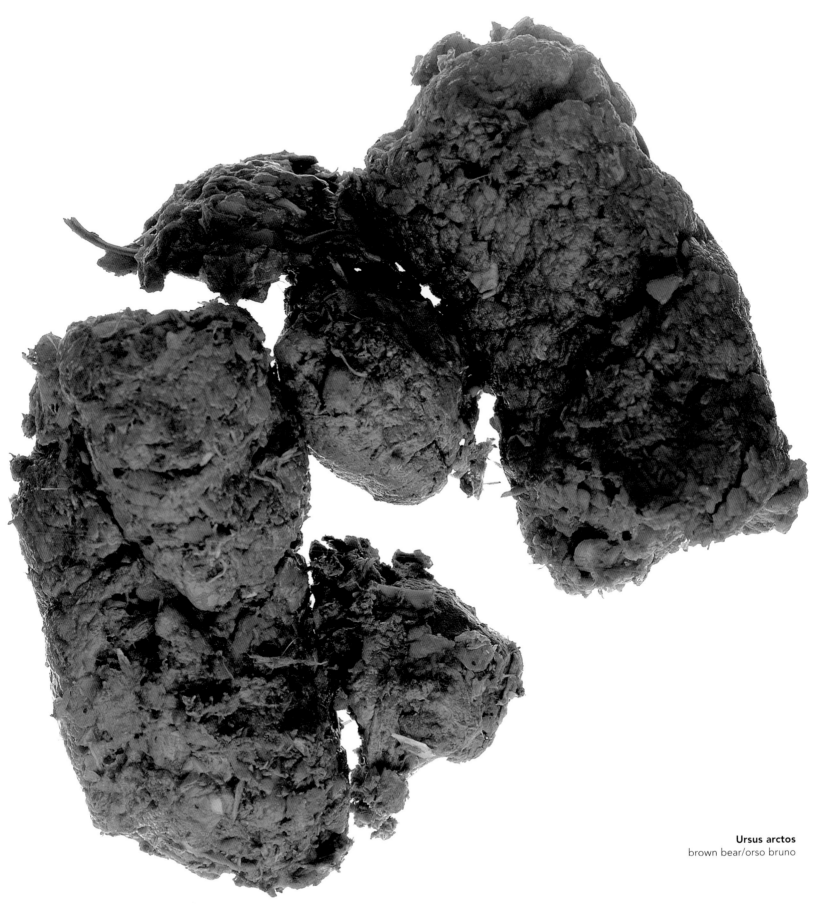

Ursus arctos
brown bear/orso bruno

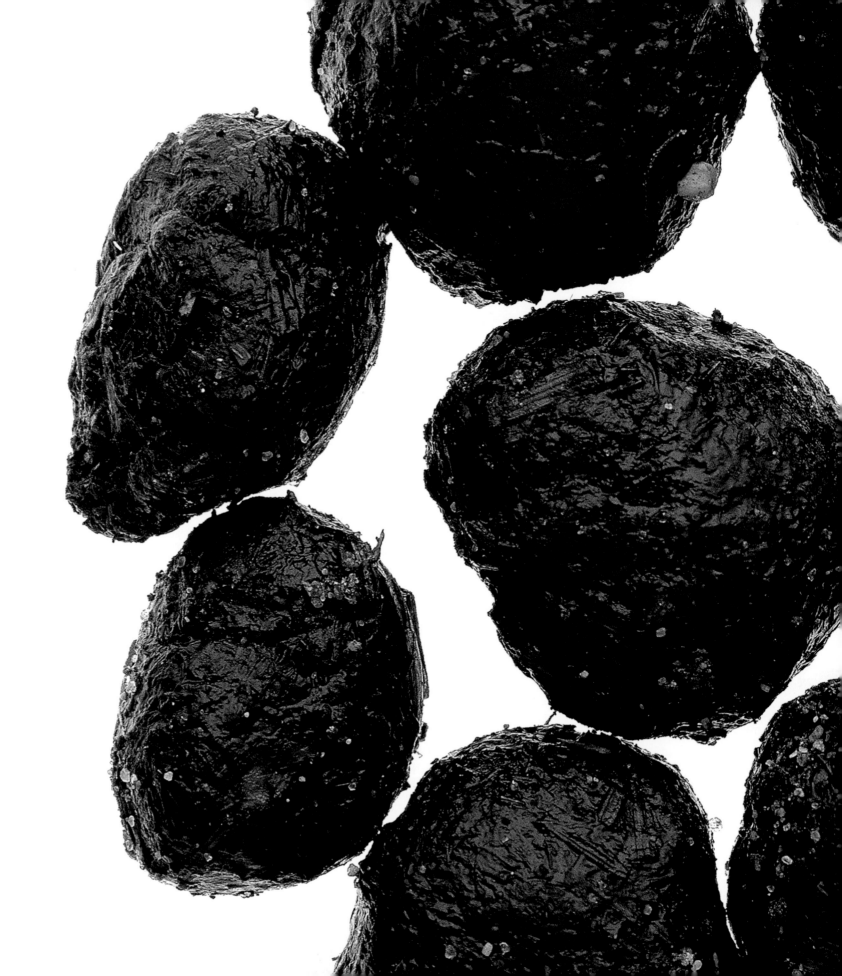

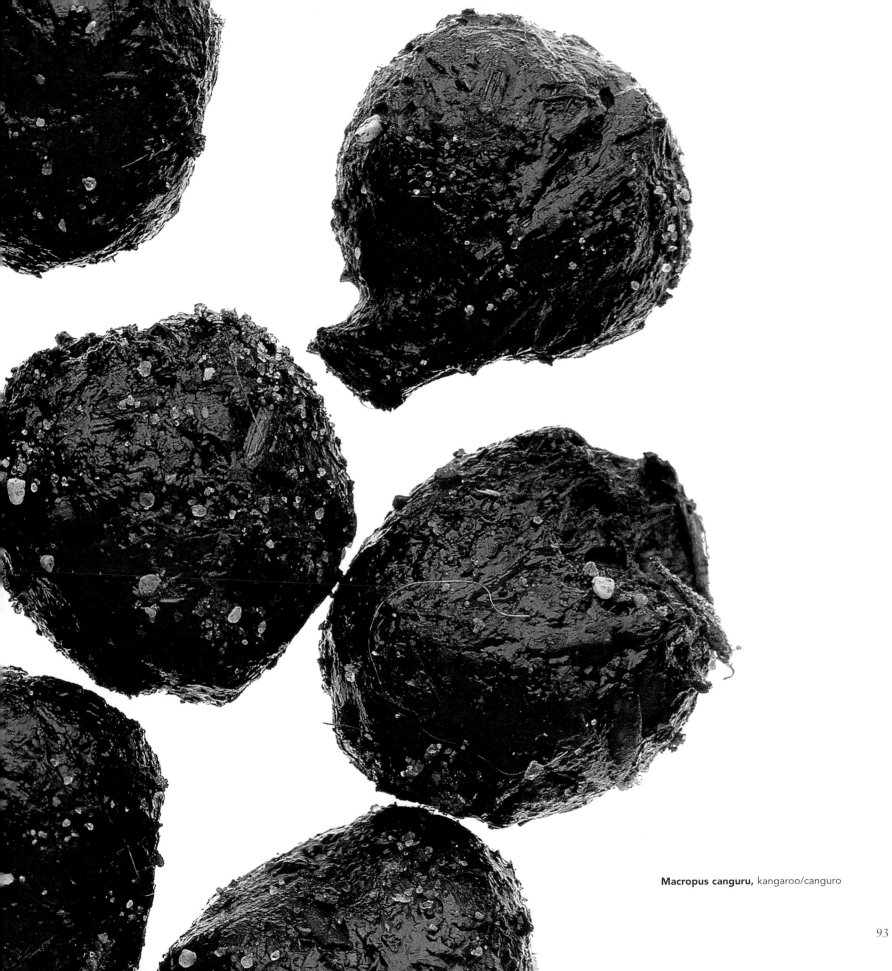

Macropus canguru, kangaroo/canguro

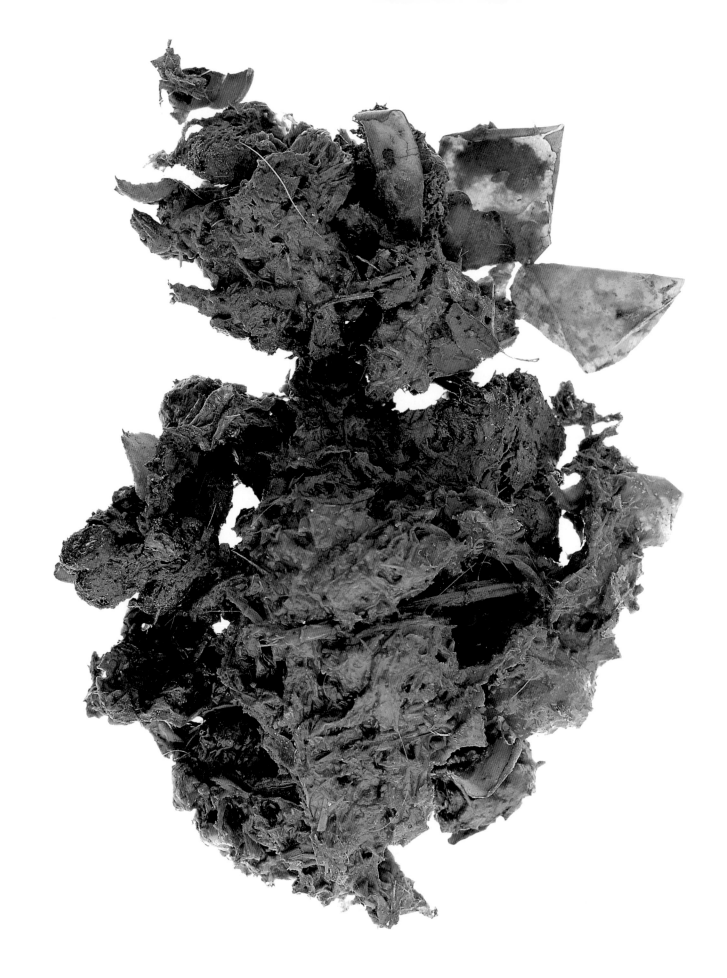

Keeping Marseille's 160,000kg of shit flowing smoothly every day isn't easy. The southern French town employs 420 full-time workers to unclog its sewers. To avoid infections (wading through rivers of soupy feces is inevitable) workers are supplied with chest-high rubber waders, antisplash goggles, a raincoat, rubber gloves and an emergency oxygen tank and gas mask. Vaccinations (tetanus, hepatitis B), daily showers with bactericide and uncut skin (that means no shaving nicks) are mandatory. But what about the smell? According to Pierre Faure —who has spent 30 years in Marseille's sewers—you get used to it after about five minutes. It can still be dangerous, though: Workers are attached by a cord to surface teams. That way, if fumes from fermenting excrement knock them out before they can grab their gas masks, colleagues can drag them out of the sludge. If it all sounds a little daunting, consider the on-the-job benefits: FF8,416 (US$1,411) per month and a yearly soap, shampoo and towel allowance.

Far defluire i 160.000 kg di merda di Marsiglia, nel sud della Francia, non è uno scherzo. Per fortuna 420 addetti lavorano a tempo pieno per sturare le cloache marsigliesi. Per evitare le infezioni (sguazzare in mezzo a fiumi di feci melmose è inevitabile) i lavoratori sono dotati di stivaloni di gomma fino al torace, occhiali antispruzzo, impermeabile, guanti di gomma, una bombola di ossigeno e una maschera antigas d'emergenza. È obbligatorio vaccinarsi (contro il tetano e l'epatite B), fare una doccia al giorno con prodotti battericidi ed evitare qualsiasi graffio sulla pelle (niente tagli da rasoio). Ma che cosa si può fare contro la puzza? Secondo Pierre Faure, che ha trascorso 30 anni nelle fogne di Marsiglia, dopo circa cinque minuti ci si fa l'abitudine. Ma i pericoli non sono finiti: gli addetti alle fogne sono legati in cordata a una squadra in superficie, in questo modo se le esalazioni degli escrementi in fermentazione li mettono fuori combattimento prima di poter afferrare le maschere antigas, i colleghi possono tirarli fuori dal liquame. Anche se la prospettiva non è molto allettante, la professione ha i suoi vantaggi: 2.480.000 al mese e un rifornimento di sapone, shampoo e asciugamani per un anno.

Mandrilus sphinx
mandrill/mandrillo

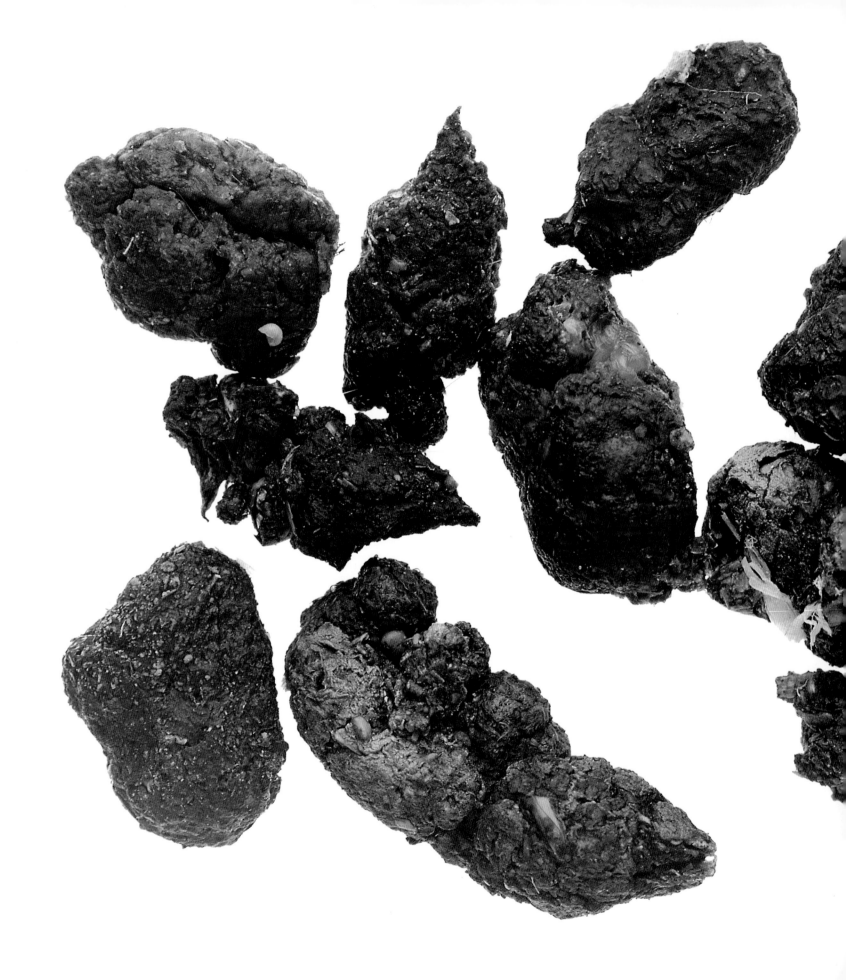

More than one in 10 people worldwide get their power from fermenting shit. Biogas—as the result is known—can be used as cooking fuel or to generate electricity. In Nepal, the excreta from two cows can provide cooking fuel for a family of six. Over the last 20 years, China has installed more than five million "digesters," devices that break down household waste and can supply 60 percent of a family's energy needs. In India, where more than two million biogas plants have been built so far, anyone who installs a plant is entitled to an allowance from the central government. The principle behind biogas isn't new: Tibetans have been cooking with dung for centuries (yak dung is the only fuel available on the country's treeless plateaus). Afghans cook with camel dung, while Mongolians prefer horse droppings.

Più di una persona su 10, in tutto il pianeta, produce autonomamente la propria energia dalla cacca fermentata. Il biogas (così viene chiamato il prodotto finale) può essere usato come combustibile per cucinare o per generare energia elettrica. In Nepal lo sterco di due mucche può fornire combustibile per cuocere gli alimenti a una famiglia di sei persone. Negli ultimi 20 anni la Cina ha installato più di cinque milioni di "digestori": questi macchinari scompongono i rifiuti domestici e sono in grado di soddisfare fino al 60% del fabbisogno energetico di una famiglia. In India, dove sono stati costruiti finora più di due milioni di impianti per la produzione di biogas, chiunque ne installi uno ha diritto a un finanziamento da parte del governo centrale. Il principio che sta alla base del biogas non è una novità: i tibetani cucinano con il letame da secoli (lo sterco di yak è l'unico combustibile reperibile sugli altopiani brulli del paese). Gli afghani, inoltre, cucinano con il letame di cammello, mentre i mongoli preferiscono gli escrementi dei cavalli.

Saguinus fuscicollis
brown-headed tamarin/tamarindo dalla testa bruna

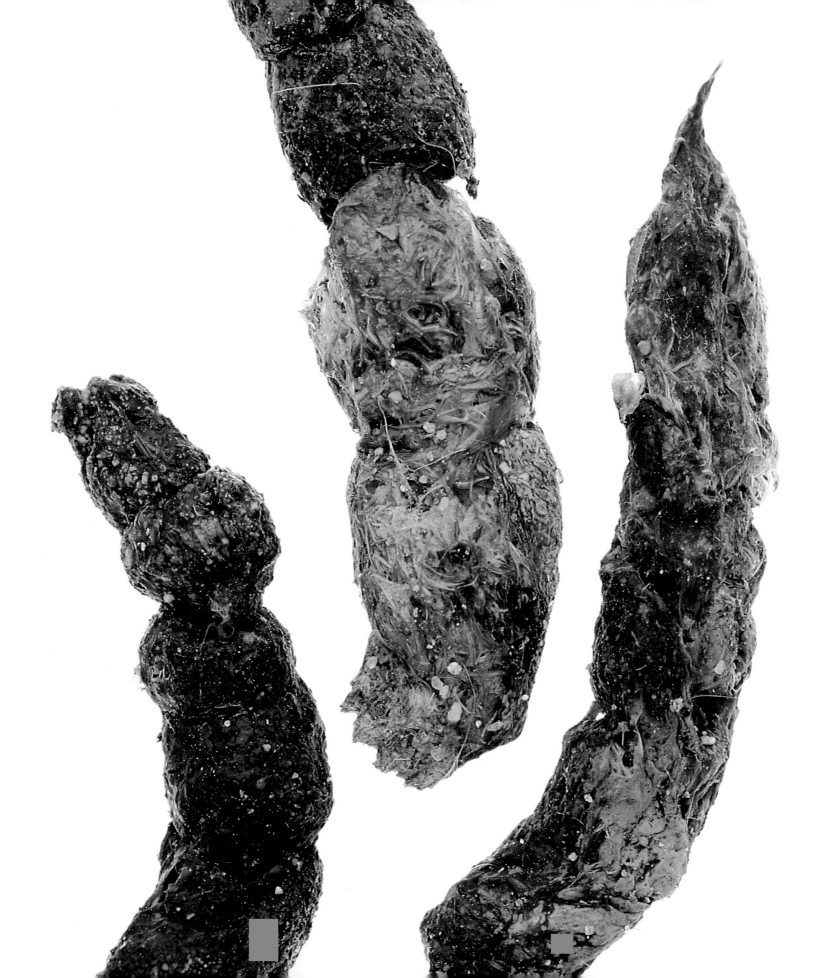

Next time you shoot up heroin, consider that it may have come out of someone's backside. Marijuana, heroin and cocaine can be smuggled inside human bodies by carriers known as "stuffers" or "swallowers." "Swallowing is taking it orally," explains a spokesperson at the UK's Customs and Excise Department. "Stuffing is putting it in the other end." Swallowers—who tend to be poor women from developing countries traveling to the West—ingest about 70 grape-size drug packages, usually wrapped in condoms, sealed with masking tape and coated with honey. Despite the precautions, the packages often leak, causing collapse and occasionally death from a massive overdose. At London's Heathrow Airport, suspected swallowers are taken to the Frost Box, a special toilet with a clear perspex pipe that allows officers to see what's excreted. When nature takes its course, the Frost Box sluices and disinfects the feces before an officer picks out the drug packages using rubber gloves. "A very small percentage of drugs are seized this way," continues the spokesperson. "You can get kilos of drugs through cargo, but your stomach's only a certain size."

La prossima volta che vi drogate, ricordatevi che l'eroina forse proviene dal sedere di qualcuno. La marijuana, l'eroina e la cocaina possono essere contrabbandate all'interno del corpo umano da corrieri chiamati "imbottitori" o "inghiottitori". "Inghiottire significa introdurre per via orale", spiega un portavoce del Customs and Excise Department (l'Ufficio Doganale britannico). "Imbottire significa ficcare la roba nell'orifizio posteriore." Gli inghiottitori, di solito donne povere che dai paesi in via di sviluppo viaggiano verso l'occidente, ingeriscono circa 70 pacchetti di droga delle dimensioni di un chicco d'uva, in genere avvolti in preservativi, sigillati con nastro isolante e ricoperti di miele. Nonostante le precauzioni, capita spesso che il contenuto dei pacchetti fuoriesca, causando un collasso e a volte persino la morte per overdose. All'aeroporto londinese di Heathrow le persone sospette vengono portate nella Frost Box, un'apposita toilette con le tubature di perspex trasparente che permette ai funzionari di osservare le feci. Quando la natura fa il suo corso, la Frost Box sciacqua e disinfetta gli escrementi, prima che un funzionario munito di guanti di gomma provveda a pescare i pacchetti di droga. "Solo una minima percentuale di stupefacenti viene sequestrata in questo modo", continua il portavoce. "Sui cargo si possono nascondere chili di narcotici, ma lo stomaco ha dimensioni ridotte."

Suricata suricata, meerkat/suricata

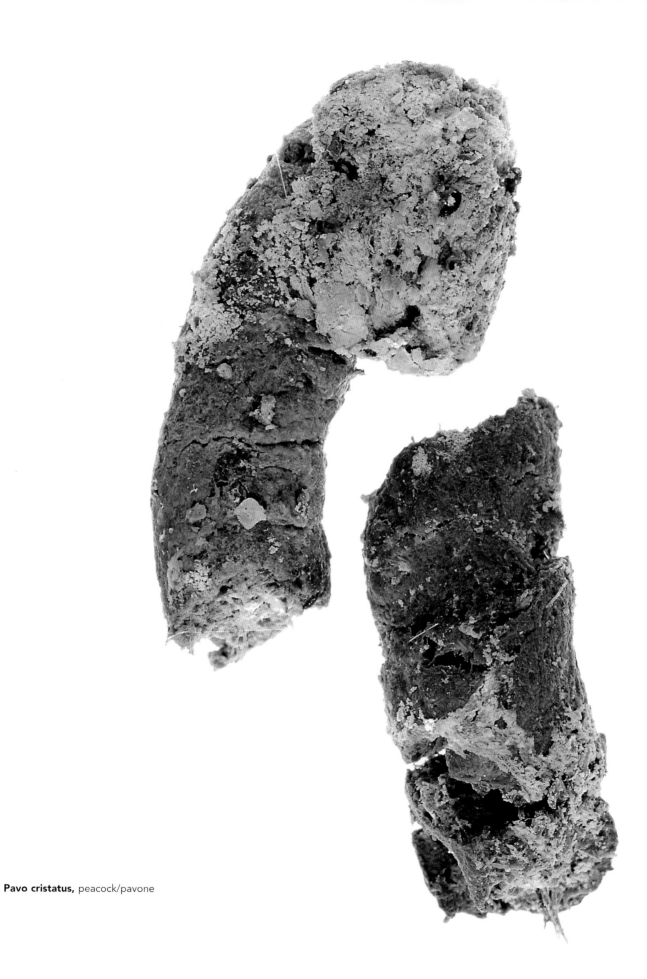

Pavo cristatus, peacock/pavone

In 1961, Italian artist Piero Manzoni turned shit into gold. Manzoni's 90 cans of his own excrement (entitled *Merda d'Artista*, or Artist's Shit) were priced by weight according to the market value of gold. In 1998, some were sold for UK£25,000 (US$40,000) each. Thirty-seven years later, British artist Marc Quinn has followed in Manzoni's scatological footsteps, filling a mold of his own head with excrement and entitling it *Shithead*. "I stored my own shit for three weeks," explained Quinn. "I froze it until I had enough, then I poured it into a mold of my head and dried it. It shrank to a third of the size. I like working with shit: It's something dead, but it's also about life, because it fertilizes as well. I think I'll use shit again—it's a material that keeps on coming and there's never any shortage of it."

Nel 1961 l'artista italiano Piero Manzoni ha trasformato la merda in oro. Uno dei 90 barattoli di Manzoni riempiti dei suoi stessi escrementi (intitolati *Merda d'Artista*) è stato valutato a peso d'oro, secondo il valore di mercato dell'epoca. Nel 1998 alcuni di quei barattoli sono stati acquistati a 72.300.000 lire l'uno. Trentasette anni dopo, l'artista britannico Marc Quinn ha seguito le orme scatologiche di Manzoni riempiendo di feci uno stampo della sua testa e intitolandolo *Shithead* (testa di merda). "Ho conservato la mia merda per tre settimane", spiega Quinn. "L'ho congelata fino a che non ne avevo abbastanza, poi l'ho versata in uno stampo della mia testa e l'ho lasciata seccare. Si è rimpicciolita di un terzo. Mi piace lavorare con la merda: è qualcosa di morto, ma è anche vita, in un certo senso, dato che è un fertilizzante. Penso che la userò ancora: è un materiale disponibile a getto continuo e non scarseggia mai."

Pigeon droppings are highly corrosive and damage monuments, wood and car paint. Unfortunately for urban conservationists, the domestic pigeon loves old cities, where ornate architecture provides plenty of nooks to nest in. "The acid in the droppings attacks the calcium carbonate in marble or stone," explains Rome-based restorer Cecilia Bernardini. "And the excrement's watery, so it penetrates into the marble and corrodes it." The more humid the environment, the deeper the damage—that's why it's so hard to restore monuments in Venice, Italy, home to 100,000 pigeons and a lot of water. Anti-pigeon measures include birth control pills (pigeons breed all year round), nets and low-voltage electrified cables, all of which are expensive: The UK government spends UK£100,000 (US$165,200) a year in an attempt to keep London's Trafalgar Square dropping-free.

Gli escrementi di piccione sono altamente corrosivi e danneggiano i monumenti, il legno e la vernice delle automobili. Sfortunatamente per gli urbanisti impegnati nel recupero dei centri storici, i piccioni adorano le città antiche, in cui le decorazioni architettoniche offrono un mucchio di angolini ideali per nidificare. "L'acido contenuto negli escrementi intacca il carbonato di calcio del marmo o della pietra", spiega Cecilia Bernardini, una restauratrice che lavora a Roma. "Inoltre gli escrementi sono piuttosto liquidi e penetrano nel marmo, corrodendolo." E l'umidità moltiplica i danni: ecco perché è così difficile restaurare i monumenti a Venezia, dove si concentrano ben 100.000 piccioni e molta acqua. Le misure anti-piccioni comprendono la pillola anticoncezionale per pennuti (dato che questi uccelli si riproducono tutto l'anno), reti e cavi elettrici a basso voltaggio. Ma il conto è molto salato: il governo britannico spende 290 milioni di lire all'anno per eliminare gli escrementi dei piccioni dalla piazza londinese di Trafalgar Square.

Gabriel Weisberg teaches art history at the University of Minnesota, USA. He's one of the few "scatological art" experts in the world. "The history starts with the Mayans, who believed excrement was divine, going through the 16th century Flemish paintings to French 19th century, to today's art, in which shit is very present. Toulouse-Lautrec, for example, was a very anal artist, and there are some very funny photographs of him taking a poop." In 1993 Weisberg coordinated an issue of *Art Journal* dedicated to scatological art. "Some people even resigned from the magazine," reports Gabriel, "because they thought the subject was inappropriate. But the magazine sold out. There were some wonderful articles: 'In Deep Shit: The Coded Images of Traviès in the July Monarchy,' 'Merde!' (Shit!), 'An Anal Universe,' 'Divine Excrement: The Significance of "Holy Shit" in Ancient Mexico.' People laugh when they hear this, but these are very serious questions and these are very witty papers."

Gabriel Weisberg insegna storia dell'arte all'Università del Minnesota, negli Usa, ed è uno dei rari esperti di "arte scatologica" in tutto il mondo. "La storia comincia con i maya, convinti che gli escrementi fossero divini, passando per i quadri fiamminghi del XVI secolo, la Francia del secolo decimonono, fino all'arte dei giorni nostri, in cui la merda è onnipresente. Toulouse-Lautrec, per esempio, era un artista estremamente anale e ci sono delle divertentissime fotografie che lo ritraggono mentre sta contemplando la sua cacca appena fatta." Nel 1993 Weisberg ha curato un numero dell'*Art Journal* dedicato all'arte scatologica. "Alcuni redattori si sono addirittura licenziati", racconta Gabriel, "perché pensavano che il soggetto fosse sconveniente. Ma la rivista è andata a ruba. C'erano degli splendidi articoli: 'A fondo nella merda: le immagini codificate di Traviès nella Monarchia di Luglio', 'Merde!', 'Un universo anale', 'Escrementi divini: il significato della "merda sacra" nell'antico Messico'. Quando sente questi titoli la gente ride, ma sono tutti temi molto seri affrontati con grande arguzia."

Homo sapiens, human/essere umano

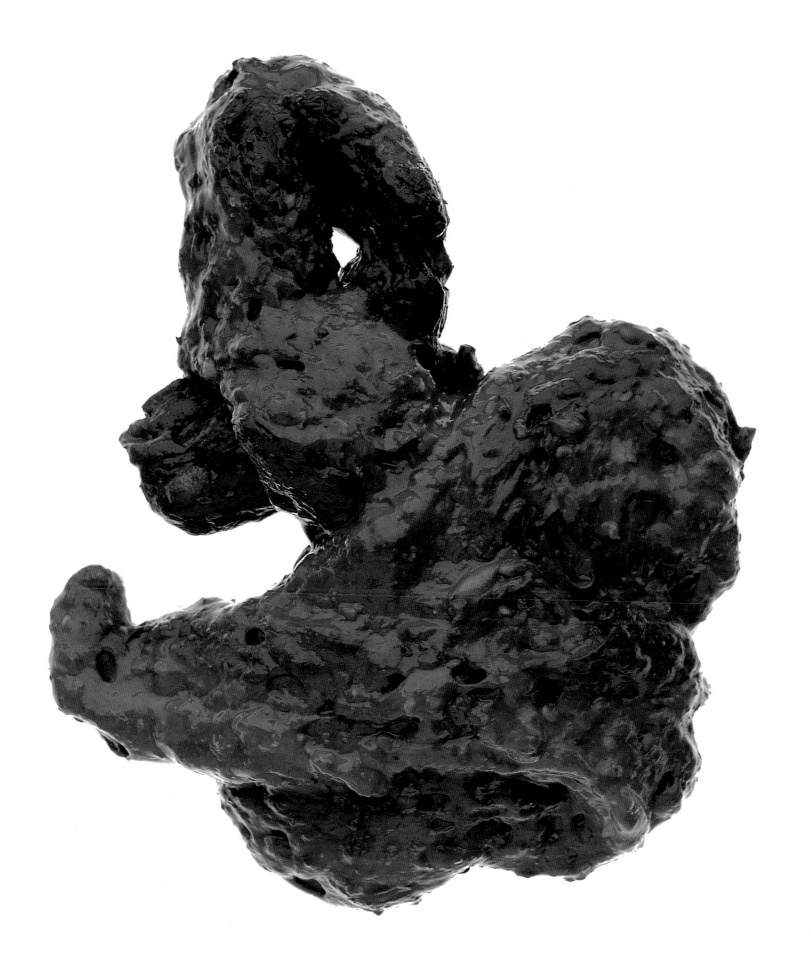

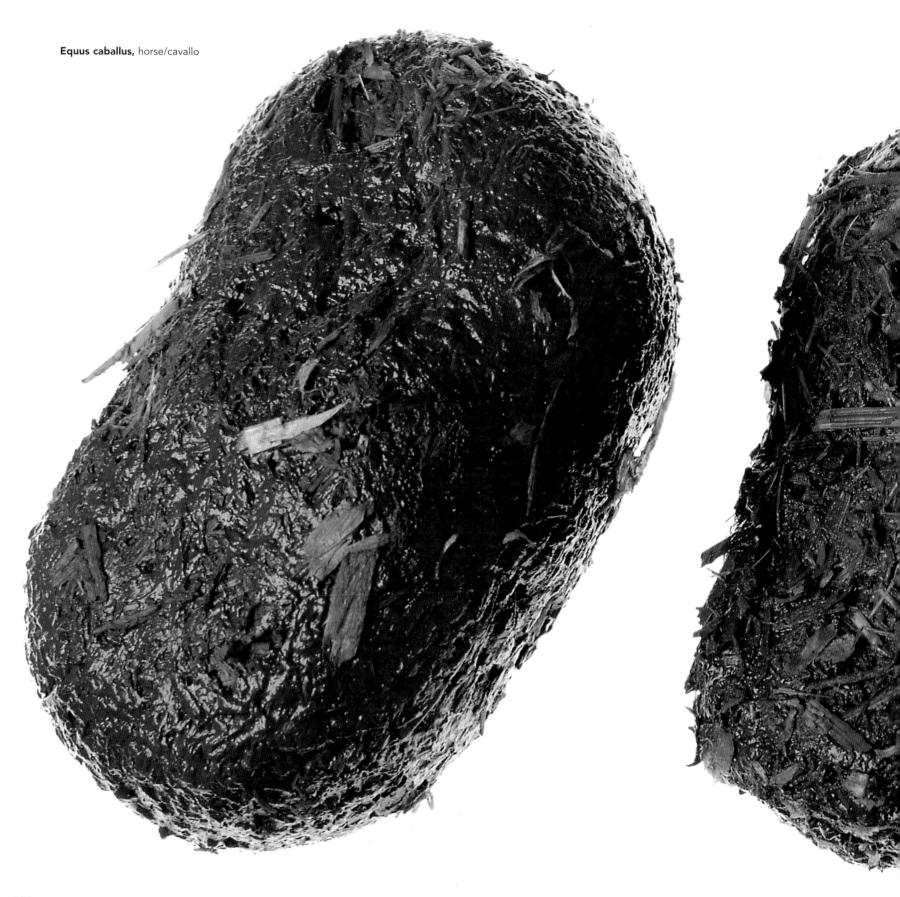

Equus caballus, horse/cavallo

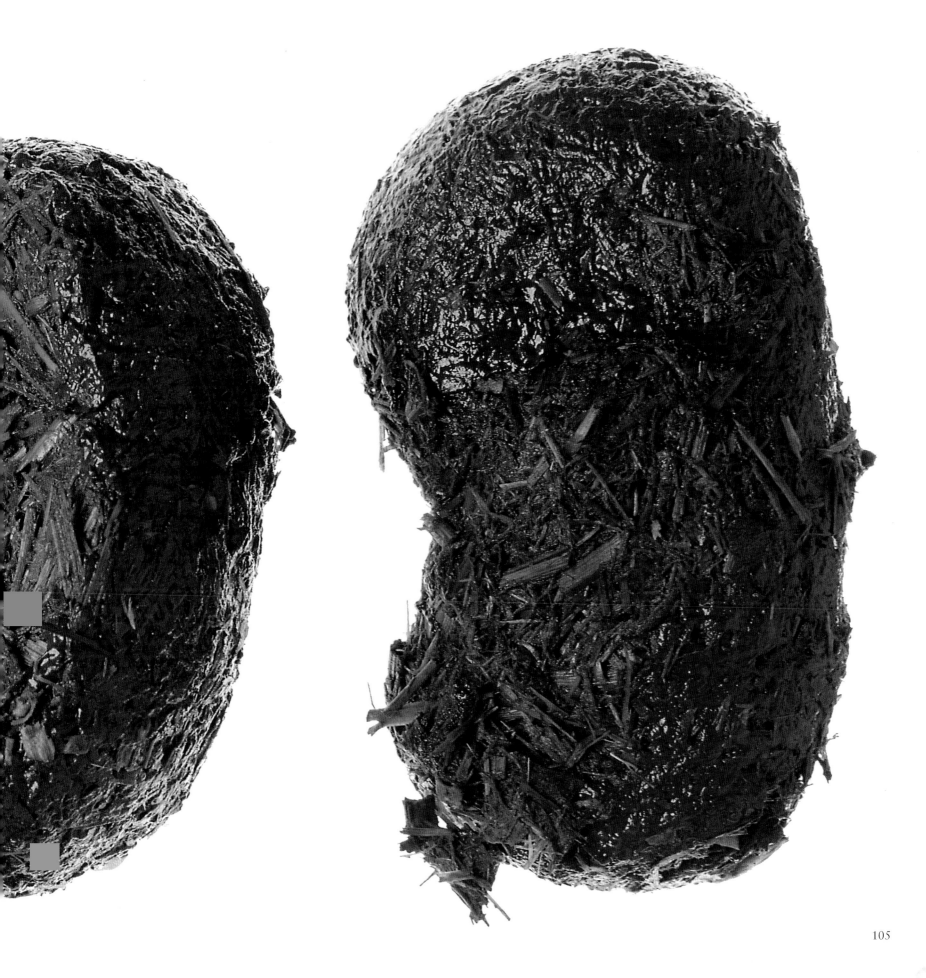

Every day, Paris's 200,000 dogs (one for every 10 people) dump about two tons of excrement on city streets. The cleanup operation—carried out using 90 *caninettes* (motorcycle poop-scoopers)—costs the city FF52 million (US$10 million) annually. To combat rising shit mountains, authorities in other cities encourage owners to clean up after their pets: Public parks in Hong Kong provide pet toilets (sandboxes), while Dutch parks have installed "doggy bag" dispensers. In Singapore, you can be fined up to S$1,700 ($1,000) for not scooping, while Argentinians want to insert microchips in dogs' ears that contain the owner's identification. Why the fuss? Every year 650 Parisians end up in hospital after slipping on dog mess. And feces can contain parasites fatal for humans. Roundworm eggs, for example, can remain in the ground for years, posing a risk to anyone who touches the ground and then their mouth (children and people in wheelchairs are the most common victims).

Ogni giorno i 200.000 cani di Parigi (uno ogni 10 abitanti) riversano circa due tonnellate di escrementi nelle strade della città. Le operazioni di pulizia, affidate a 90 *caninette* (delle speciali motociclette raccogli-cacca), costano ogni anno alla capitale francese 18 miliardi di lire. Per evitare che si accumulino montagne di merda, le autorità municipali di altri paesi incoraggiano i cittadini a pulire i bisogni dei loro amici a quattro zampe: i parchi di Hong Kong prevedono apposite toilette (vasche di sabbia) e nei giardini olandesi sono stati installati rifornitori di "sacchetti per cani". A Singapore c'è una multa di ben 1.800.000 lire per chi non la raccoglie con la paletta, mentre gli argentini vogliono inserire dei microchip con l'identità del padrone nelle orecchie dei cani. Perché tanto accanimento? Ogni anno 650 parigini finiscono all'ospedale dopo essere scivolati sui bisogni dei cani e le feci possono contenere parassiti letali per gli esseri umani. Le uova di ascaride, per esempio, possono rimanere per anni nel terreno e rappresentano un rischio per chiunque le tocchi mettendosi in seguito le mani in bocca (i bambini e le persone sulle sedie a rotelle sono le vittime più colpite).

Next time you go swimming in balmy waters, consider this: 95 percent of urban sewage in the developing world ends up in the sea, mostly untreated. Many of the world's great rivers—the Yangtze, Mekong and Ganges—are now little more than open sewers, and more than 10 million people a year die from waterborne diseases caused by sewage pollution. In the developed world, where sewage is often incinerated and buried in landfills, waste disposal is officially more advanced. Yet raw sewage pumped into coastal waters still contaminates hundreds of European beaches. And incinerators—which burn all types of household waste, including sewage—actually encourage the production of waste, says environmental pressure group Greenpeace: They need to be fed constantly, and local governments are fined by incinerator companies if they don't deliver enough rubbish. Greenpeace suggests a more sustainable alternative: Only 15 percent of the incinerated waste is sewage. This can be safely buried or sprayed on farmland, while the rest—paper, metal, wood, textiles, wool and glass—can easily be recycled.

La prossima volta che vi fate una bella nuotata in acque balsamiche, ricordatevi che nei paesi in via di sviluppo il 95% degli scarichi fognari urbani va a finire in mare, il più delle volte senza essere stato filtrato da un depuratore. Molti tra i più grandi fiumi - come lo Yangtze, il Mekong, il Gange - oggi sono delle fogne a cielo aperto e oltre 10 milioni di persone muoiono ogni anno a causa delle malattie trasmesse dall'acqua contaminata dagli scarichi domestici. Nei paesi industrializzati (in cui i residui vanno spesso a finire negli inceneritori e nelle discariche) lo smaltimento dei rifiuti è più avanzato, perlomeno a livello ufficiale. Eppure, gli scarichi pompati direttamente nelle acque costiere continuano a contaminare centinaia di spiagge europee. E secondo i paladini dell'ambiente di Greenpeace, in realtà gli inceneritori, che bruciano qualunque tipo di rifiuti domestici, comprese le acque di scolo, incentivano la produzione di rifiuti perché gli impianti devono funzionare a ciclo continuo e gli enti locali vengono multati dalle aziende che li gestiscono, se non consegnano spazzatura a sufficienza. Greenpeace propone un'alternativa più ecologica: dato che gli scarichi fognari rappresentano solo il 15% dei rifiuti inceneriti, potrebbero essere sotterrati o irrorati sui terreni agricoli senza alcun rischio per l'ambiente, mentre tutto il resto (carta, metallo, legno, tessuti, lana e vetro) potrebbe essere facilmente riciclato.

Theraphosidae, tarantula/tarantola

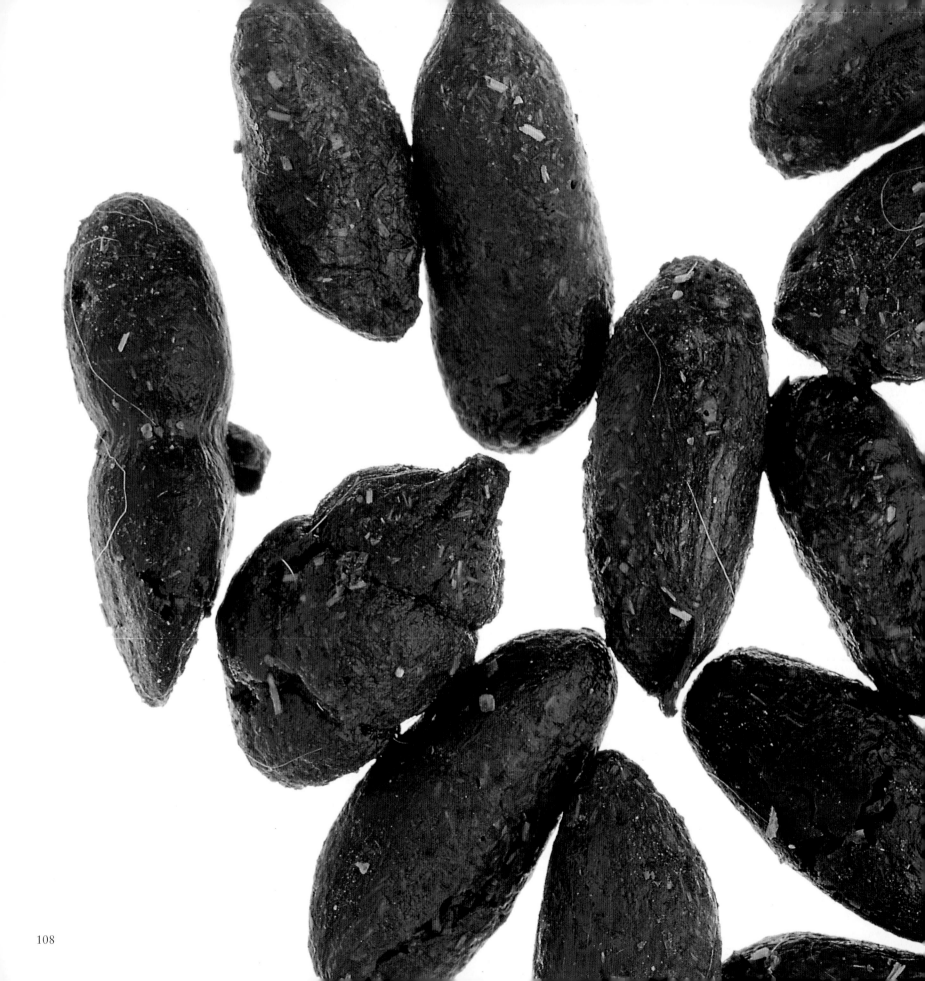

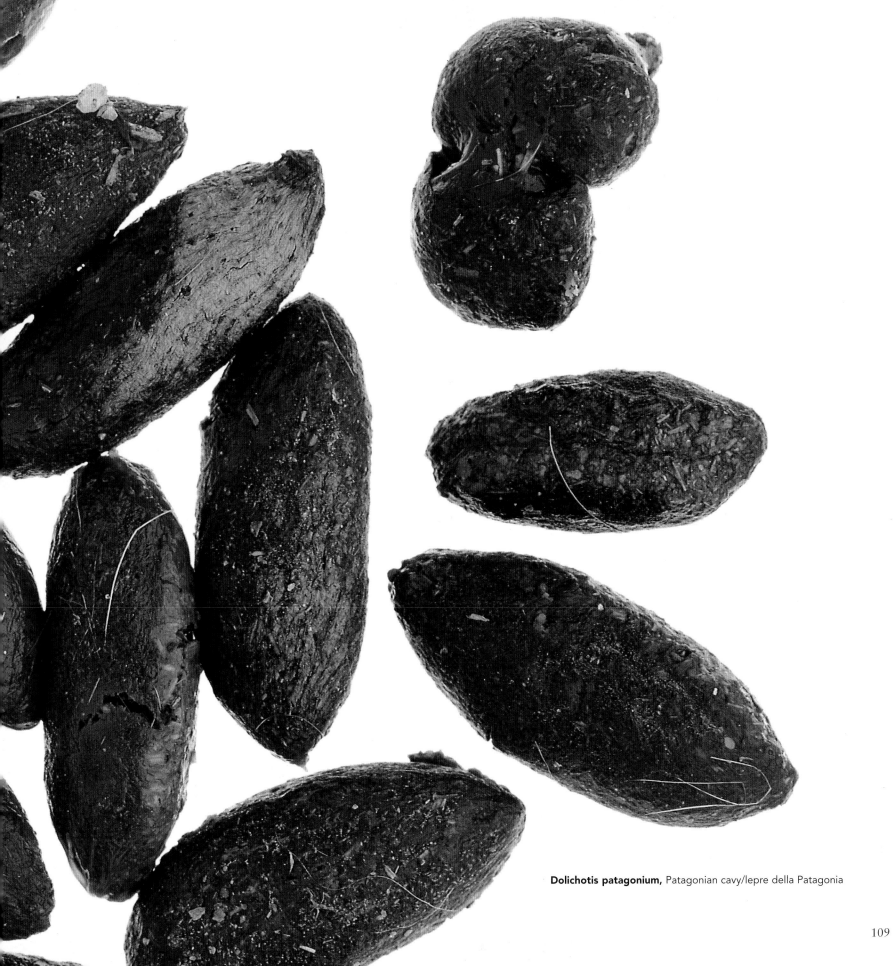

Dolichotis patagonium, Patagonian cavy/lepre della Patagonia

"As long as we're producing elephant dung paper," says Lindizga Buliani of Malawi's Paper Making Education Trust, "as long as people are paying for it, they'll be helping protect elephants." In Malawi, where poaching has decimated the native elephant population, buying elephant dung from the National Parks and Wildlife Society helps pay the salaries of a couple of anti-poaching rangers, says Lindizga. The tough, fibrous paper (also produced in Kenya, Zambia, South Africa and the USA) is made by soaking dung in water, then scooping it onto mortars and pressing it between cloth into layers: 100 layers are required for a sheet of writing paper. "Local artisans make scoop presses from discarded metal," continues Lindizga. "And we make paper from wastepaper and excrement. So we're using all the resources."

"Fintanto che produrremo carta a base di sterco d'elefante", sostiene Lindizga Buliani del Paper Making Education Trust (un'associazione educativa per la carta) in Malawi, "e fintanto che la gente continuerà a comprarla, sarà possibile continuare a proteggere gli elefanti." In Malawi, dove i bracconieri hanno decimato la popolazione di elefanti, acquistare lo sterco di questi pachidermi dai parchi nazionali e dalla Wildlife Society permette di pagare una parte dello stipendio di un paio di guardie forestali anti-bracconaggio, spiega Lindizga. Per ottenere questa carta, resistente e fibrosa (prodotta anche in Kenya, nello Zambia, in Sudafrica e negli USA), il letame viene prima inzuppato nell'acqua, poi trasferito, a cucchiaiate, su apposite presse e schiacciato fra due pezze di stoffa per ricavare delle sottili pellicole: ce ne vogliono 100 per produrre un foglio di carta da scrivere. "Gli artigiani locali producono le presse con i metalli di scarto", prosegue Lindizga. "E noi facciamo la carta con gli escrementi e i rifiuti cartacei... insomma, sfruttiamo tutte le risorse a nostra disposizione."

Lophognatus temporalis, iguana

Mus musculus, mouse/topo
Opposite/A fianco **Elephas maximus,** elephant/elefante

Contents
Indice

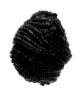

cover/copertina
Bos taurus
cow/mucca

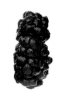

8
Lama glama, llama/lama

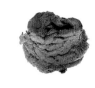

10
Pan troglodytes verus
chimpanzee/scimpanzé

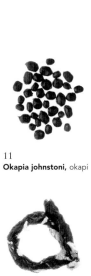

11
Okapia johnstoni, okapi

12
Acinonyx jubatus
cheetah/ghepardo

14
Hippotragus equinus
antelope/antilope

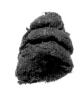

15
Sus scrofa domesticus
pig/maiale

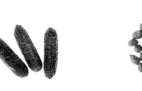

17
Cavia cobaya
guinea pig/porcellino d'India

18
**Giraffa camelopardalis
peralta,** giraffe/giraffa

21
Conuropsis carolinensis
parakeet/parrocchetto

22
Fennecus zerda
fennec

23
Ceratotherium simum
rhinoceros/rinoceronte

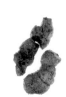

24
Panthera pardus
leopard/leopardo

24
Crocuta crocuta
spotted hyena/iena macchiata

25
Hylobates lar, white-
handed gibbon/gibbone
dalle mani bianche

26
Serinus canarius
canary/canarino

28
Panthera tigris
tiger/tigre

30
Brachylagus idahoenesis
dwarf rabbit/coniglio nano

32
Orix gazella, oryx/orice

33
**Lampropeltis getula
californiae,** snake/serpente
reale della California

34
Homo sapiens
human/essere umano

36
Carassius auratus
goldfish/pesce rosso

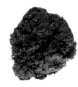

38
Bubalus bubalis
Indian buffalo/bufalo indiano

39
**Anas platyrhynchos
domesticus,** duck/anatra

41
Oryctolagus cuniculus
European rabbit
coniglio selvatico

43
Tayassu angulatus
collared peccary
pecari dal collare

44
Procyon lotor
raccoon
orsetto lavatore

47
Python reticulatus
reticulated python
pitone reticolato

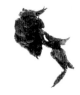

48
Mustela putorius
ferret/furetto

51
Panthera leo, lion/leone

52
Gorilla gorilla, gorilla

55
Acheta domestica
cricket/grillo domestico

56
Genetta genetta
genet/genetta comune

58
Selenarctos tibetanus
Tibetan bear/orso tibetano

59
Ailuropoda melanoleuca
panda/panda maggiore

61
Capra hircus, goat/capra

62
Hippopotamus amphibus
hippopotamus/ippopotamo

65
Camelus dromedarius
dromedary/dromedario

67
Casuarius casuarius
cassowary/casuario

68
Mustela vison
mink/visone

70
Saguinus oedipus
cotton-top tamarin
tamarino dai ciuffi di cotone

71
**Dromaius
novaehollandiae**
emu/emù

72
Lemur macaco
lemur/lemure

75
Felis catus, cat/gatto

75
Canis familiaris
dog/cane

76
Ara ararauna, parrot/ara

78
Tapirus indicus
Malayan tapir/tapiro

79
Tamnophis sirtalis
serpent
serpente giarrettiera

80
Lama guanicoë
guanaco

82
Gallus domesticus
cock/gallo

83
Tremarctos ornatus
spectacled bear
orso dagli occhiali

85
Sus scrofa
wild boar/cinghiale

86
Hystrix cristata
African porcupine
porcospino

87
Emys orbicularis
turtle/testuggine d'acqua

88
Panthera pardus
black panther/pantera nera

91
Ursus arctos
brown bear/orso bruno

92
Macropus canguru
kangaroo/canguro

94
Mandrilus sphinx
mandrill/mandrillo

96
Saguinus fuscicollis
brown-headed tamarin
tamarindo dalla testa bruna

98
Suricata suricata
meerkat/suricata

100
Pavo cristatus
peacock/pavone

103
Homo sapiens
human/essere umano

104
Equus caballus
horse/cavallo

106
Theraphosidae
tarantula/tarantola

108
Dolichotis patagonium
Patagonian cavy
lepre della Patagonia

110
Lophognatus temporalis
iguana

112
Mus musculus
mouse/topo

113
Elephas maximus
elephant/elefante

back cover
quarta di copertina
Equus zebra
zebra

Thanks to

Parc Zoologique de Paris Vincennes
Zoo Aquarium de la Casa de Campo, Madrid
Arthur Binard
Claudine Boeglin
Steven Brimelow
Adam Broomberg
Prospero Cultrera
Alejandro Duque
Alberto Gandini
Paolo Landi
Max de Lotbinière
Fernando Haro
Parag Kapashi
Pierpaolo Micheletti
Maurizio Nardin
Anyango Odhiambo
Takao Oshima
Eleonora Parise
Sarah Rooney
Diego Rottman
Altin Sezer
Bijaya Lal Shrestha
Marcello Signorile
Esra Sirin
Martino Sorteni
Paulo de Sousa
Juliana Stein
Michael Sutherland
Valerie Williams
Chiara Zanoni

Special thanks to
Affitalia

Color Separation
DePedrini, Milano

Printing
Elemond S.p.A., Martellago (VE)